HOW TO DRAW MANGA

新手快看！

零基礎Q版漫畫入門

噠噠貓 著

 PREFACE

　　還記得第一次提筆時的感覺嗎？每一個喜歡畫畫的人，都是懷揣夢想的探險者，開拓著一個個不曾到過的地方。

　　畫畫不可能一蹴而就，雖然我們很努力地堅持，但總會遇到新的問題，有時候一個簡單的技巧或者貼心的演示，就能夠突破瓶頸。這套全新定義的「新手快看！」漫畫技法書對角色的繪製方式進行了多角度思考，對習慣性知識進行了修正和梳理，讓讀者建立起正確的繪畫習慣。本系列包括漫畫素描入門、Q版漫畫入門、古風漫畫入門和Q版古風漫畫入門四個主題。

四大特色讓漫畫學習之路更加輕鬆有趣！

（1）8個新手入門的共性問題，結合噠噠貓新手階段的困惑，告訴你解決這些問題的根本在哪裡。

（2）體例豐富、互動性強，不需要大量枯燥的文字閱讀，圖片化直觀詮釋細節知識點，快速瀏覽即可get重難點。

（3）一套書涵蓋了適合新手臨摹的各種題材和參考圖例，避免了到處找圖的麻煩。

（4）豐富的表情、靈活的動作、優美的服飾、百變的造型……打造喜歡的人物形象很easy！

　　在讀者執筆前行的路上，希望「新手快看！」系列能夠成為一幅地圖、一枚指南針。願讀者掌握知識、勤懇練習，早日畫出心中的最美風景。趕快翻開書，開始學習漫畫新手的必修課吧！

噠噠貓

目 錄 CONTENTS

CHAPTER 3

可愛的Q版
身體大揭秘

CHAPTER 4

蛻變！
一起玩換裝遊戲吧！

使 用 說 明

海量超萌Q版配圖一次看個夠

超萌的畫風，精緻的細節，每張圖都直擊你的萌點，讓你看了又看，愛不釋手。

簡單易懂、面面俱到的知識講解

本書選用圖示化講解，以圖說圖，讓學習變得輕鬆有趣。知識點從易到難，逐步深入，讓你踏上Q版大神之路。

精準的知識點選取，講解易懂實用　　　　　　　重點提示，讓你輕鬆把握學習要點

以圖示
講解，
減少枯
燥閱讀

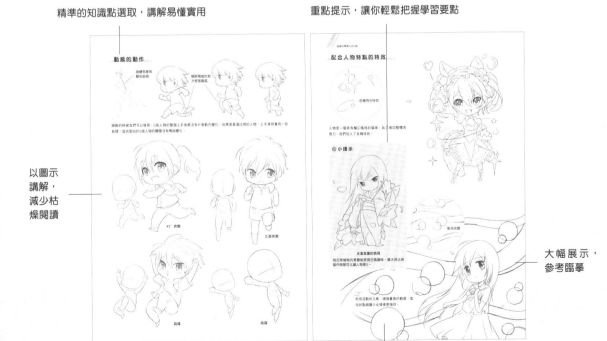

大幅展示，
參考臨摹

體例多變，講解有趣

note

Q1　Q版≠大頭

　　Q版是一種身體比例特殊的漫畫形象,但Q版人物並不只是簡單地增加頭部比例,在繪製Q版之前我們應該瞭解什麼樣的頭身比算作是Q版。

普通6頭身人物

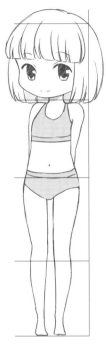

4頭身Q版

　　4頭身一般用於表現看上去較為成熟的漫畫角色,其身體各部分的標準比例為1:1:2。

3頭身Q版

　　3頭身是所有Q版頭身中最常見的,身高大致平均分配於頭部、軀幹和腿部。

2.5頭身Q版

　　相對於2頭身,2.5頭身的人物身材顯得比較高挑。

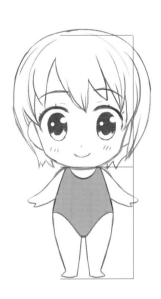

2頭身Q版

　　2頭身時,身體的長度剛好等於一個頭長。

Q2 想要人物萌萌噠,就要放大眼睛嗎?

Q版人物看起來萌,是因為採用了特殊的臉型和五官比例,並不是放大普通漫畫人物的眼睛就是Q版。

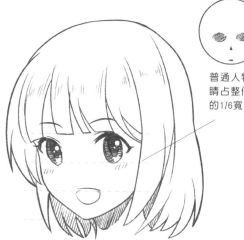

普通人物的眼睛占整個臉部的1/6寬

普通漫畫人物

Q版人物的眼睛占整個臉部的1/4寬

Q版漫畫人物

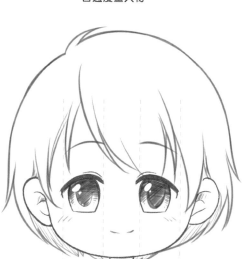

從寬度來看,Q版人物兩眼之間的距離是一隻眼睛的寬度。

眼睛距離太近的話,看起來像是外星人。

🖊 小提示

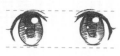

正面

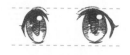

45°側面

不同角度下,兩眼間的距離都是一隻眼睛的寬度。

改變眼形表現不同性格

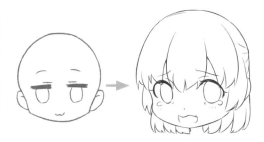

圓眼,元氣少女

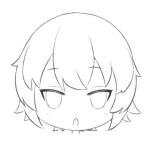

三角眼,腹黑少女

鳳眼,傲嬌少女

通過改變上眼瞼的形狀,我們可以得到不同形狀的眼睛,對於塑造不同類型和性格的人物很有幫助。

Q版人物的手腳是經過簡化的，不同頭身比的Q版人物，手和腳的簡化程度也不一樣，所以畫不畫手指或腳趾要根據頭身比來決定。

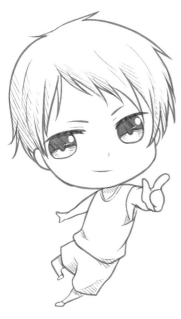

普通的手

普通漫畫人物的手指分明，骨節突出。

3頭身Q版的手

3頭身Q版人物的手保留了手指，骨節沒有了，手指變得短粗。

2頭身Q版的手

2頭身Q版人物的手只剩下了拇指，其他四指合成了一個巴掌。

普通的腳

普通漫畫人物的腳很寫實，細節豐富。

3頭身Q版的腳

3頭身Q版人物的腳圓潤，細節減少。

2頭身Q版的腳

2頭身Q版人物的腳簡化成了三角形。

各種手部動作

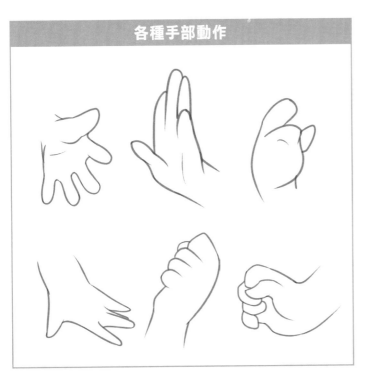

Q4 衣服怎麼畫才能和人一樣Q？

為了配合Q版人物的風格，Q版的服裝也會有相應的改變。Q版的服裝長度縮短，寬度增加，這樣的比例讓整個服裝看來更萌。

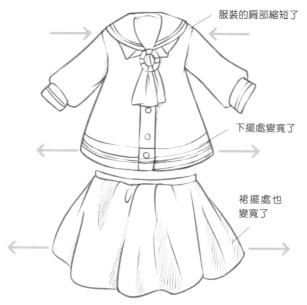

服裝的肩部縮短了

下擺處變寬了

裙擺處也變寬了

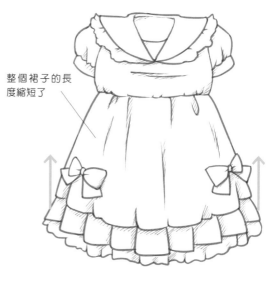

整個裙子的長度縮短了

✕

太多的皺摺和細節，不適合表現Q版人物。

○

簡潔的表現方式，會讓服飾和Q版人物的風格更加統一。

✕

服裝要合身才會好看，太長的袖子可是不行的。

○

Q版的袖子會遮住手腕的部分，這樣顯得可愛又合身。

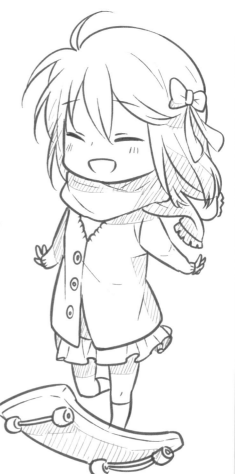

Q5 Q版人物怎麼動才好看？

　　Q版的特殊頭身比，會讓他們難以做出一些普通漫畫人物的動作。同時，由於Q版的關節基本都被省略，因此在表現動作的時候多用弧線表現，使人物動作顯得特別柔軟。

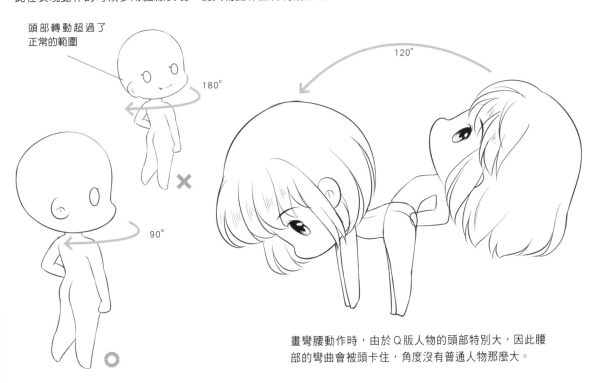

畫彎腰動作時，由於Q版人物的頭部特別大，因此腰部的彎曲會被頭卡住，角度沒有普通人物那麼大。

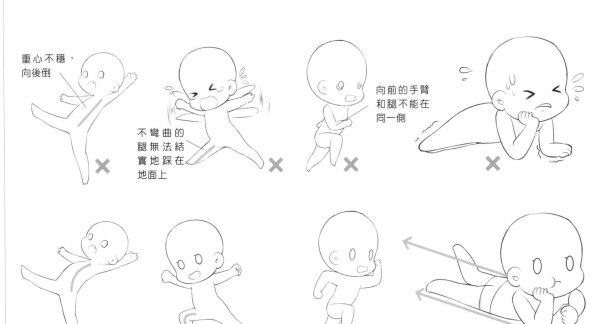

表現後仰動作時人物的腰部需要彎曲，才能穩定重心。

表現邁步的動作時跨出的腿需要彎曲，不能直來直去。

表現跑動的動作時同側的手臂和腿是交替擺動的。

因為Q版體型特殊，所以人物趴伏時需要貼在地面上，臀部並無起伏的弧線。

Q6 我畫的Q版為什麼不可愛？

　　讓Q版人物顯得可愛的關鍵之一就是表情，當Q版人物已經沒有結構問題的時候，表情就是制約Q版人物可愛度的關鍵了。

微笑時眉毛上彎，嘴角微微上揚。

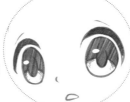

驚訝時眉毛與眼睛遠離，嘴巴微張。

微笑表情

驚訝表情

小提示

生氣時眉毛上挑，嘴巴張開、嘴角向下。

悲傷時眉毛下彎，眼睛有淚水溢出。

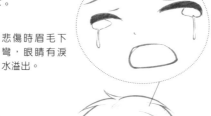

生氣表情

傷心表情

加點動作更可愛

配合表情設計一點小動作，可以讓Q版人物更加可愛。

符號化的表情

迷糊	驚恐	呆滯	嫌棄

14

道具、動物和植物都可以變成可愛的小Q版。將道具Q版化的要點是整體縮小，讓邊緣變得更加圓潤。

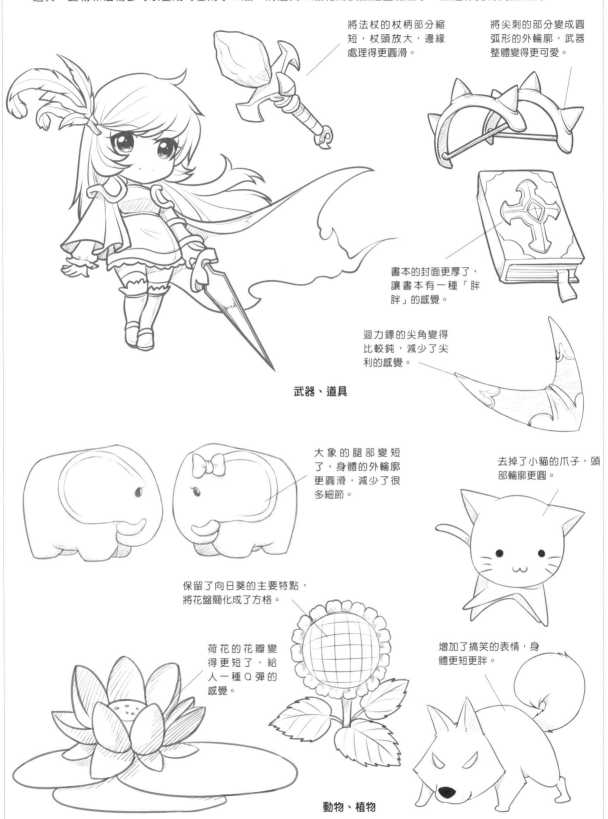

將法杖的杖柄部分縮短，杖頭放大，邊緣處理得更圓滑。

將尖刺的部分變成圓弧形的外輪廓，武器整體變得更可愛。

書本的封面更厚了，讓書本有一種「胖胖」的感覺。

迴力鏢的尖角變得比較鈍，減少了尖利的感覺。

武器、道具

大象的腿部變短了，身體的外輪廓更圓滑，減少了很多細節。

去掉了小貓的爪子，頭部輪廓更圓。

保留了向日葵的主要特點，將花盤簡化成了方格。

荷花的花瓣變得更短了，給人一種Q彈的感覺。

增加了搞笑的表情，身體更短更胖。

動物、植物

Q版的場景不一定要畫得很複雜，簡單的圖形背景和小元素也可以很好地襯托Q版人物，讓他們看起來精緻又可愛。

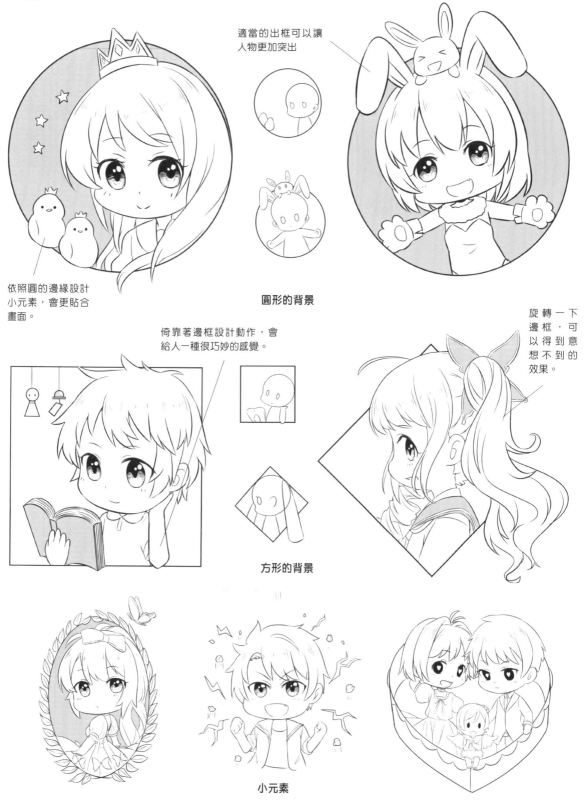

適當的出框可以讓人物更加突出

依照圓的邊緣設計小元素，會更貼合畫面。

圓形的背景

倚靠著邊框設計動作，會給人一種很巧妙的感覺。

旋轉一下邊框，可以得到意想不到的效果。

方形的背景

小元素

CHAPTER 1
認識自帶萌心的Q版

1.1 什麼是Q版

Q版人物就是大頭小矮子？當然沒有這麼簡單，繪製Q版人物是有很多基本知識需要學習的。

1.1.1 五官比例

Q版人物的五官比例經過壓縮，整體上比普通比例的漫畫人物更加緊湊，眼睛、鼻子、嘴巴之間的距離小了不少。

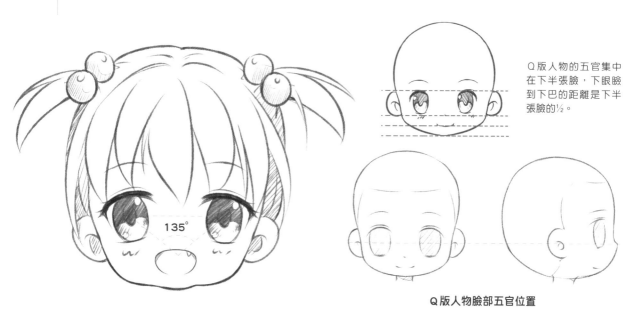

Q版人物的五官集中在下半張臉，下眼瞼到下巴的距離是下半張臉的½。

Q版人物臉部五官位置

Q版人物的兩眼與嘴巴形成了135°的夾角，這個夾角比例讓人物看起來更萌。

Q版人物的眼睛和耳朵處於同一個高度，整個臉的下半部分顯得比較短和緊湊。

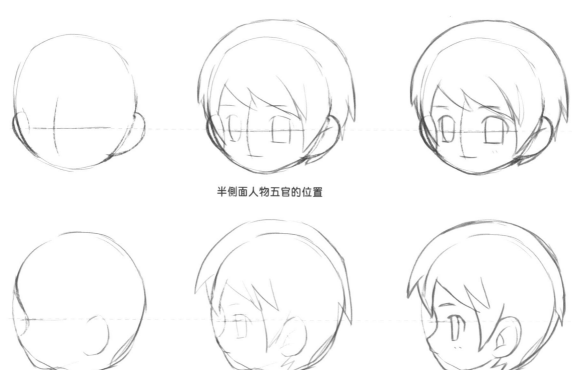

半側面人物五官的位置

正側面角度人物五官的位置

1.1.2 頭身比例

Q版人物的頭部長度其實是保持不變的,變化的是身體部分的長度。同時Q版人物的肩膀、腰部、臀部的寬度也有所縮減。

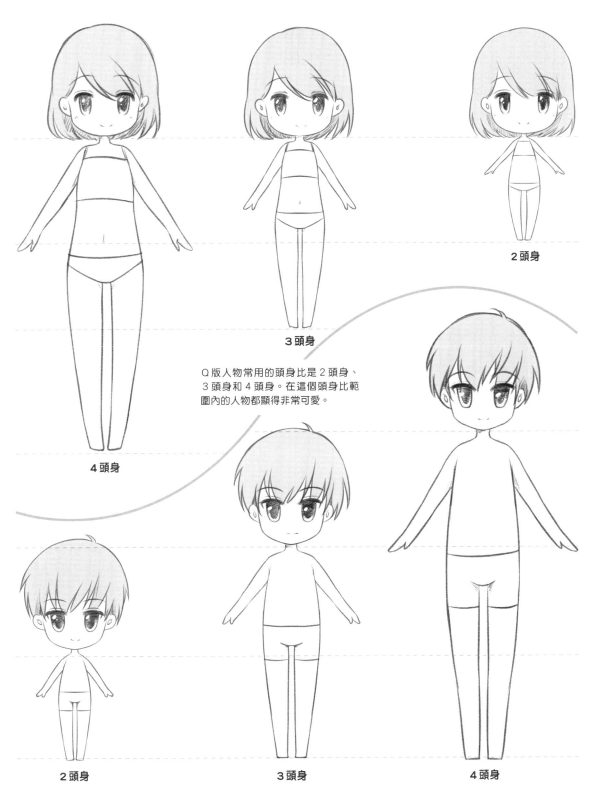

3頭身

Q版人物常用的頭身比是2頭身、3頭身和4頭身。在這個頭身比範圍內的人物都顯得非常可愛。

4頭身

2頭身

2頭身

3頭身

4頭身

1.1.3 把握Q版臉型

無論是正常的頭部還是Q版的頭部，其繪製技巧都是有一定共性的，利用這個共性，便可以很快畫出人物頭部的結構，下面就讓我們來學習一下吧！

圓＋十字線，畫臉型就是這麼簡單

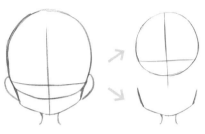

從這個分解圖中不難看出，圓形的部分沒有改變，改變的是臉部的走向，下巴的位置也隨著一起改變了。

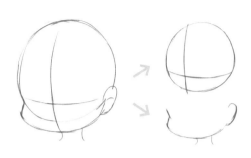

1 畫一個圓。

2 畫出臉部的十字線，確定臉部的走向。

3 根據十字線補充下巴，並標出眼睛的位置。

不同角度十字線的變化

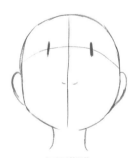

正面仰視

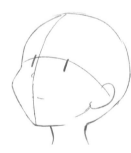

半側面仰視

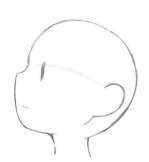

正側面仰視

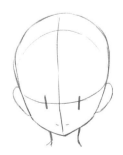

正面俯視

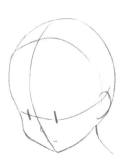

半側面俯視

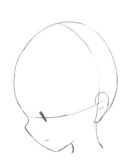

正側面俯視

1.1.4 繪製Q版人物的正確順序

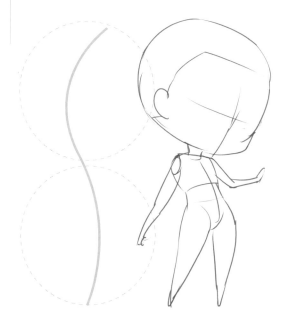

1 首先設定頭身比，再用脊柱表現出人物身體的基本動勢，最後在此基礎上畫出人體結構。

2 畫出草稿。Q版人物的腳可以簡化處理成小三角，不用過多表現細節。

3 清除掉草稿線條，並將眼睛塗黑，完成線稿的繪製。

4 加上一些斜線陰影，讓人物的立體感更強，整體的層次也更分明。

1.2 Q版人物與正常人物的差異

1.2.1 簡筆畫帶來的靈感

簡筆畫是將人物的動態、結構提煉以後的表現形式。通過簡筆畫，我們可以把普通比例人物的基本特徵提煉出來，再通過修改變形，轉化為Q版人物。

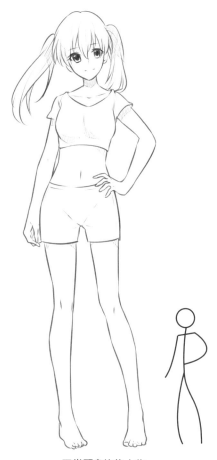

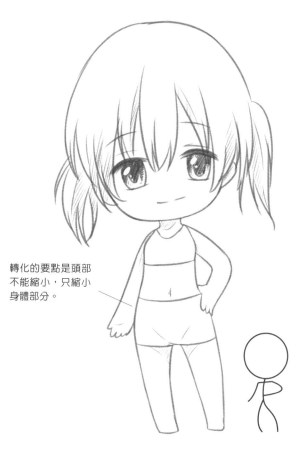

轉化的要點是頭部不能縮小，只縮小身體部分。

正常頭身比的人物

觀察一個正常頭身比的人物，用簡筆畫的方式，將這個人物的動勢線提取出來。

Q版頭身比的人物

將正常頭身比的簡筆畫轉化成Q版的簡筆畫，再來繪製Q版人物，這樣會簡單得多。

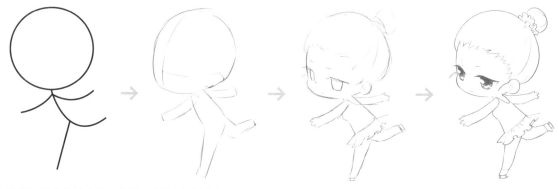

在繪製Q版人物的時候，我們可以採用這樣的方式，先畫出簡單的動勢線，再繪製草稿。

1.2.2 關節統統不要

Q版人物是不需要表現出關節的，他們的身體柔軟，整體外形顯得圓潤，因此才會讓人覺得Q。

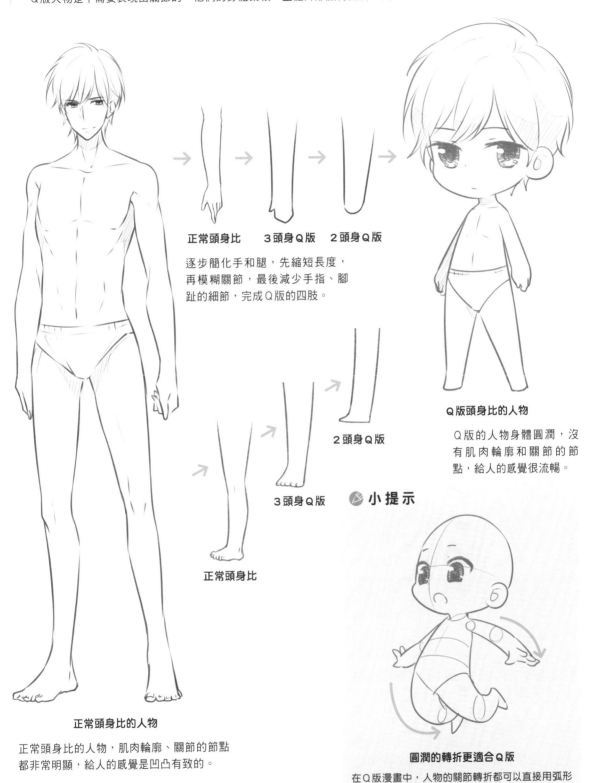

正常頭身比　　3頭身Q版　　2頭身Q版

逐步簡化手和腿，先縮短長度，
再模糊關節，最後減少手指、腳
趾的細節，完成Q版的四肢。

2頭身Q版

3頭身Q版

正常頭身比

Q版頭身比的人物

Q版的人物身體圓潤，沒
有肌肉輪廓和關節的節
點，給人的感覺很流暢。

小提示

正常頭身比的人物

正常頭身比的人物，肌肉輪廓、關節的節點
都非常明顯，給人的感覺是凹凸有致的。

圓潤的轉折更適合Q版

在Q版漫畫中，人物的關節轉折都可以直接用弧形
表現，不用畫出關節處的轉折點。

23

1.2.3 萌萌噠的 Q 版是這樣煉成的

綜合上面的知識點，我們可以總結出 Q 版的一些共通特性，那就是圓潤、身體短小，頭部是整個人物表現的主體。

提高萌點指數

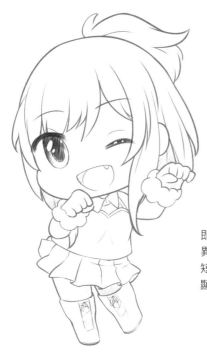

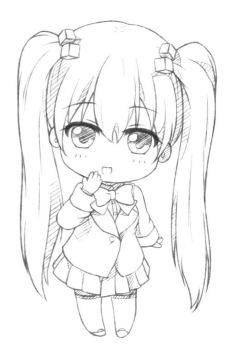

即便是比例上有一些差異，但只要抓住圓潤、短小的特點，人物就會顯得很可愛。

圓潤的轉折

用圓潤的弧線表現 Q 版的臉部轉折比帶有轉角的直線顯得更萌。

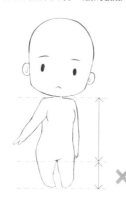

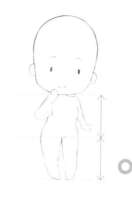

合適的腿長

Q 版人物的腿並不是越短越好看，腿和身體的比例控制在 1：1 會顯得更萌。

更大的眼睛

大眼是 Q 版的標誌性特點，更大的眼睛能提高 Q 版人物的顏值。

激萌的頭型和五官

扁方的頭型看上去怪怪的，一點也不可愛。

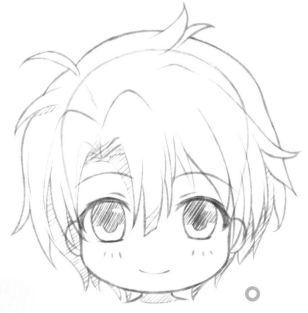

圓潤的頭型可以讓Q版人物看上去更萌。

小提示

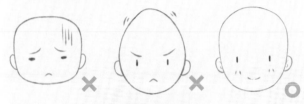

Q版最適合的臉型

方臉、尖臉都不適合Q版人物，圓臉才能讓Q版萌萌噠。

細長的眼睛看上去很凶悍，毫無萌點可言。

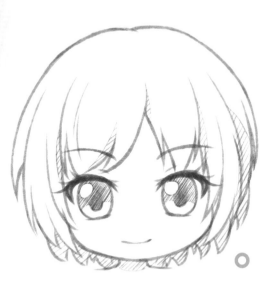

大而明亮的眼睛閃閃發光，立即增加了萌系指數。

萌萌噠Q版眼型

少年吊梢眼

少年平眼

少女吊梢眼

少女下垂眼

少年三角眼

少女圓眼

可愛的身體比例

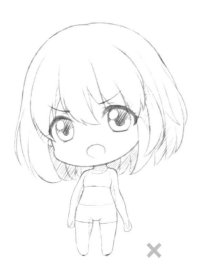

手肘的位置由身體的長度確定，與腰部持平

腿的長度應該與軀幹的長度相當，太短或者太長都不合適

小提示

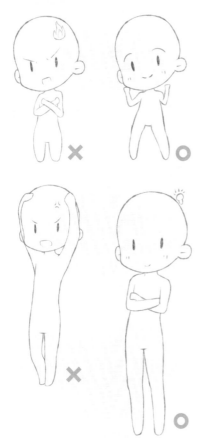

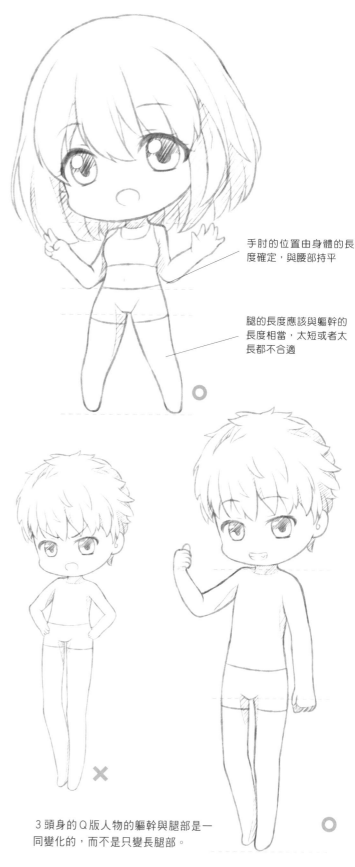

身體與腿的比例

不論是2頭身、3頭身，Q版人物的軀幹與腿的比例都是1:1最為好看，記住這一點哦。

3頭身的Q版人物的軀幹與腿部是一同變化的，而不是只變長腿部。

CHAPTER

2

簡單幾步
打造高甜Q臉

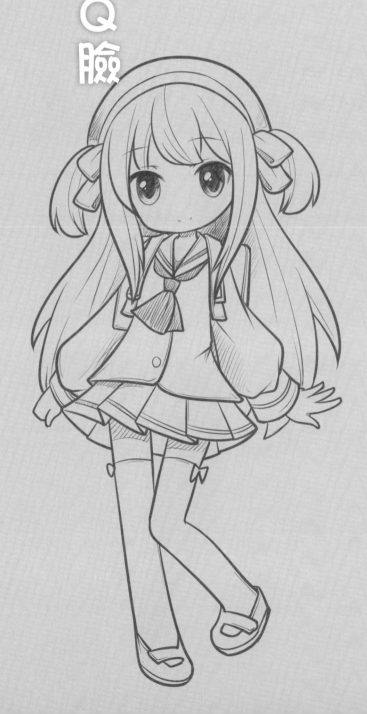

2.1 Q版人物也是五官俱全

2.1.1 Q版眼睛並不只是大

大眼睛無疑是Q版人物五官中最突出的部分。但是並不是只要把眼睛畫大，就算是Q版人物了。在表現形式、細節刻畫上Q版人物的眼睛都有它的獨到之處。

Q版眼睛的構造

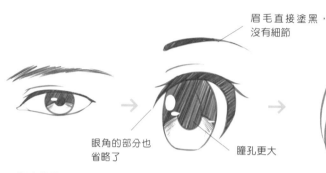

眉毛直接塗黑，沒有細節

眼角的部分也省略了

瞳孔更大

Q版人物的眼睛和一般的眼睛結構一樣，只是省略了很多細節，顯得更加簡潔。

Q版眼睛的不同表現

普通的眼睛畫法

瞳孔結構分明，光斑簡潔，並不誇張。

簡潔的眼睛畫法

完全塗黑，只留出光斑點。

閃耀的眼睛畫法

有各種形狀的光斑，眼睛顯得特別閃亮。

淚滴

直接畫出淚滴，和普通漫畫表現一致。

波光

整個眼睛都是液泡狀，具有少女風格的Q版形式。

黑點

眼睛變成小黑點，誇張的Q版表現形式。

2.1.2 嘴巴的誇張表現

嘴巴是Q版人物臉部第二突出的部位。Q版人物的表情誇張，通常都會比普通漫畫人物表情的幅度大。因此嘴巴常常會張開得很大，或是形成一些誇張的形狀。

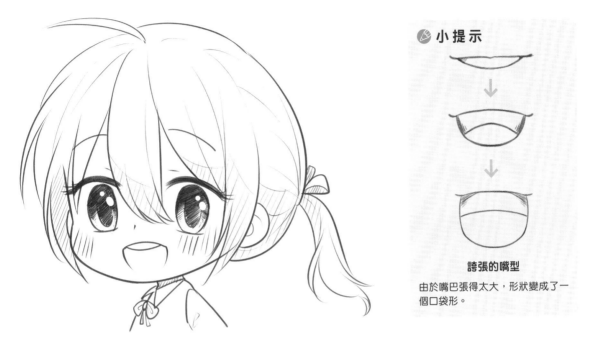

小提示

誇張的嘴型
由於嘴巴張得太大，形狀變成了一個口袋形。

和普通漫畫相比，Q版人物的嘴巴會表現得更誇張一些，同樣的笑容，Q版人物的嘴巴往往會張開得更大。

Q版嘴巴的簡化

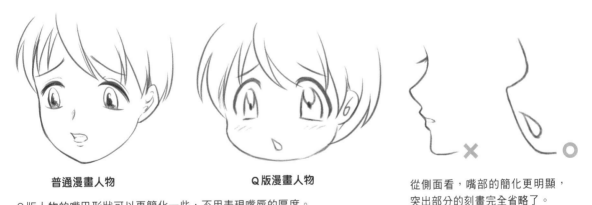

普通漫畫人物

Q版漫畫人物

Q版人物的嘴巴形狀可以更簡化一些，不用表現嘴唇的厚度。

從側面看，嘴部的簡化更明顯，突出部分的刻畫完全省略了。

Q版嘴巴的不同表現

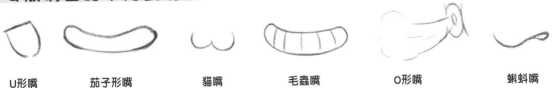

U形嘴　　　**茄子形嘴**　　　**貓嘴**　　　**毛蟲嘴**　　　**O形嘴**　　　**蝌蚪嘴**

運用各種誇張的形狀來表現嘴巴，可以得到生動豐富的表情，讓Q版人物顯得更加生動活潑。

2.1.3 鼻子不是可有可無

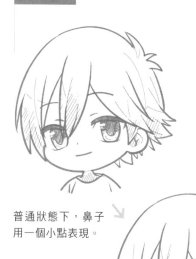

普通狀態下，鼻子用一個小點表現。

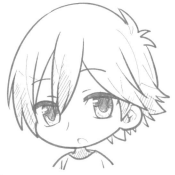

疑惑表情時，嘴巴靠近下巴，中庭拉長，鼻子用線段表現。

鼻子的變化

嘴巴張大表現比較誇張的表情時，鼻子可以忽略不畫。

🖌 小提示

側面的鼻子

Q版的鼻子不能畫得太過凸出，只要有一個微微突起的鼻尖就可以。

2.1.4 耳朵輪廓的簡化

頭身比越小，耳朵的繪製就會越簡化。

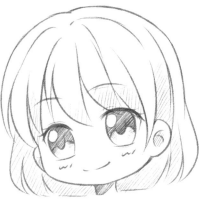

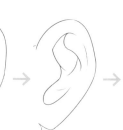

耳廓厚大，耳蝸就是一個圈，整體顯得圓潤可愛。

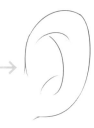

寫實的耳朵　　普通漫畫的耳朵　　3頭身Q版耳朵　　2頭身Q版耳朵

各種可愛的動物耳朵也很適合Q版人物哦！

兔耳　　　　　　貓耳　　　　　　狗耳　　　　　　熊耳

2.2 臉部輪廓很重要

Q版人物的臉比較短，但並不是簡單地畫一個圓就可以的。在繪製時，眼窩處的凹陷，腮部的轉折都不能忽略。

2.2.1 縱橫比造就不同的Q版風格

Q版人物的臉也有不同種類，都可以根據圓形的變化演變而來。不同種類的Q版臉形能夠表現出不同類型的人物，從而塑造出各種性格的角色。

正圓到包子臉的變形

正圓的臉通常表現比較常見的Q版人物，是Q版臉型中的萬能臉。

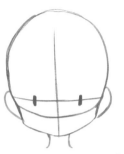

參考臉部十字線繪製五官。

橫向橢圓到包子臉的變形

橫向橢圓的臉適合表現憨厚或者是胖乎乎的角色，也可以用於表現超可愛的角色。

雖然臉部變寬了，但是兩眼的距離並沒有改變。

縱向橢圓到包子臉的變形

縱向橢圓的臉可以用於表現比較年長的人物或是成熟型人物。

雖然臉部變長了，但是兩眼間的距離並沒有縮短，距離不變。

2.2.2 臉部輪廓的凹凸秘籍

不少初學Q版人物繪製的讀者，可能經常會疑惑怎樣才能畫出圓潤但是不肥胖的可愛小臉蛋。下面我們就來學習一下這個小小的秘籍。

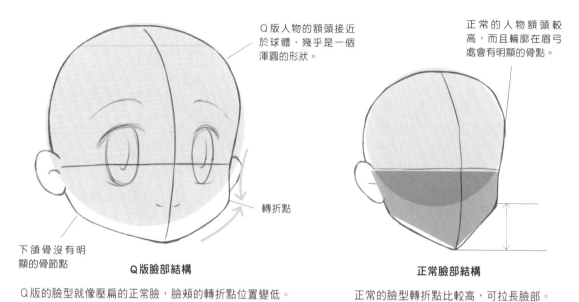

Q版人物的額頭接近於球體，幾乎是一個渾圓的形狀。

轉折點

下頜骨沒有明顯的骨節點

Q版臉部結構

正常的人物額頭較高，而且輪廓在眉弓處會有明顯的骨點。

正常臉部結構

Q版的臉型就像壓扁的正常臉，臉頰的轉折點位置變低。

正常的臉型轉折點比較高，可拉長臉部。

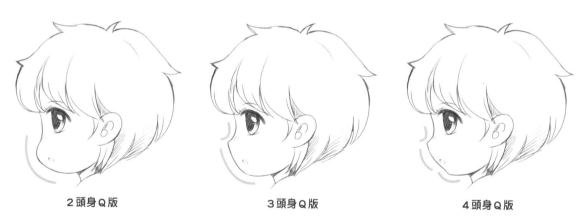

2頭身Q版　　　　**3頭身Q版**　　　　**4頭身Q版**

不同的頭身比的人物，臉的輪廓也會有差異。2頭身的臉部最圓潤，沒有鼻尖和下巴；3頭身的臉部有一點鼻尖的凸起；4頭身的臉部除了鼻尖的凸起，下巴位置也會有一個弧度表現。

讓臉部更Q彈

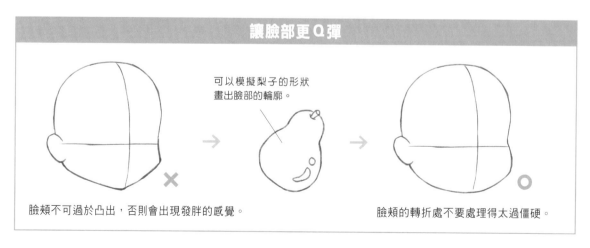

可以模擬梨子的形狀畫出臉部的輪廓。

臉頰不可過於凸出，否則會出現發胖的感覺。

臉頰的轉折處不要處理得太過僵硬。

在不同的角度下，人物的臉部輪廓會有一些變化。Q版人物臉雖然都比較圓潤，但是在角度變化時眼窩、下巴的位置還是會發生改變的。

仰 視

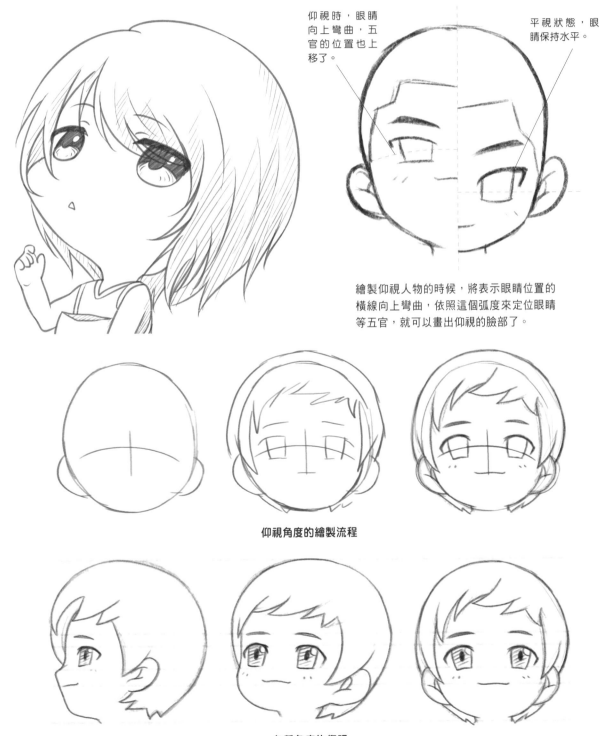

仰視時，眼睛向上彎曲，五官的位置也上移了。

平視狀態，眼睛保持水平。

繪製仰視人物的時候，將表示眼睛位置的橫線向上彎曲，依照這個弧度來定位眼睛等五官，就可以畫出仰視的臉部了。

仰視角度的繪製流程

各種角度的仰視

俯視

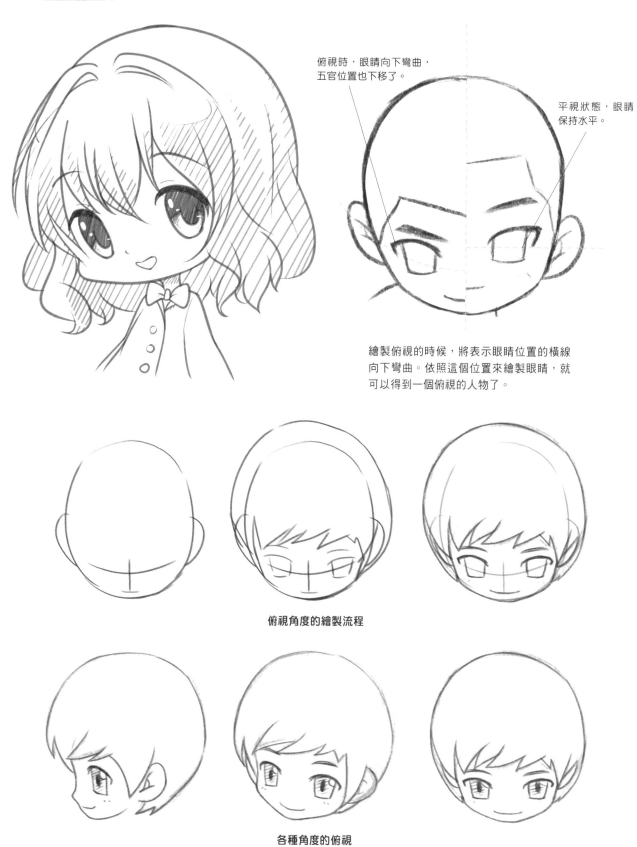

俯視時,眼睛向下彎曲,五官位置也下移了。

平視狀態,眼睛保持水平。

繪製俯視的時候,將表示眼睛位置的橫線向下彎曲。依照這個位置來繪製眼睛,就可以得到一個俯視的人物了。

俯視角度的繪製流程

各種角度的俯視

2.3 超Q髮型畫出來

髮型對漫畫人物的影響非常大,Q版也不例外。由於特殊的頭身比,Q版人物的頭髮也更加突出明顯。

2.3.1 頭髮的走向

繪製頭髮的時候增加一些頭髮的走向,這樣可以讓頭髮看上去更加自然,有動感。

分區表現頭髮走向

帶有一定走向的髮梢呈扇形散開,頭髮整體顯得靈動飄逸。

直來直去的頭髮會顯得很呆板,即便是靜止狀態下,也不要畫這種頭髮。

將頭髮分成不同的部分,賦予它們各自的走向,再組合起來,頭髮會顯得自然很多。

歸納頭髮的法則

用粗細長短都不相同的髮束組合成頭髮,才能讓頭髮自然有層次感。

髮束的粗細完全一致,缺乏變化,頭髮整體看起來就像刺蝟一樣,很奇怪。

兩邊分開　　　　　　中間集中　　　　　　偏向一邊

2.3.2 怎樣的頭髮看起來更Q

繪製Q版人物髮型是有一些秘訣的，比如減少髮絲的表現，讓頭看起來更厚，更蓬鬆。掌握了這些要點會讓我們筆下的Q版人物髮型更萌哦。

髮際線，頭髮只能生長在陰影區域

確定頭髮的生長範圍

分叉不能高於髮際線哦

畫出頭髮草稿

畫出頭髮的輪廓，注意瀏海的分叉不能高於髮際線。

根據草稿畫出頭髮。一般的髮型雖然也沒有什麼不好，但是少了些許萌感。

完成頭髮繪製

改良成超厚頭髮

為了讓Q版人物更萌，我們可以對髮型改良。讓頭髮看起來更多，或是添加呆毛等小元素，都是有效的方法哦。

添加可愛呆毛

2.3.3 繪製男女髮型各有訣竅

男女髮型的差異主要在於髮型的複雜程度。男孩髮型以短髮為主，樣式也多是自然的碎髮。女性的髮型則變化多樣，各種盤髮、捲髮讓人眼花繚亂。

女性髮型

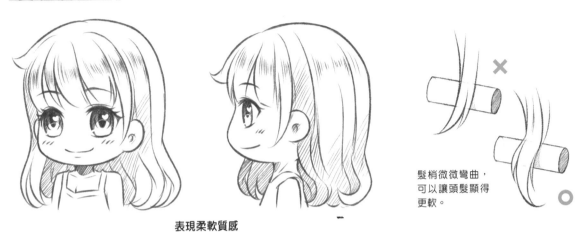

髮梢微微彎曲，可以讓頭髮顯得更軟。

表現柔軟質感

女性的頭髮柔順飄逸，我們在繪製的時候要使用曲線，表現出這種柔軟的質感。

光澤提昇華麗度

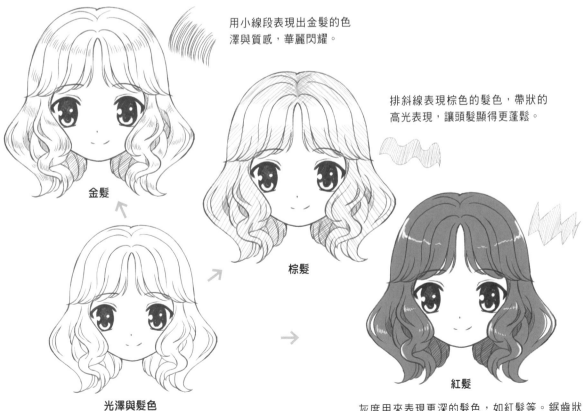

用小線段表現出金髮的色澤與質感，華麗閃耀。

排斜線表現棕色的髮色，帶狀的高光表現，讓頭髮顯得更蓬鬆。

金髮

棕髮

紅髮

光澤與髮色

不同的光澤感和髮色，也是增加髮型華麗度的常用方法。

灰度用來表現更深的髮色，如紅髮等。鋸齒狀的高光，讓頭髮有一種順滑的感覺。

髮型小變動帶來大變化

設計不同的髮型其實並不一定要非常複雜，有時候一些小小的變動就可以帶來完全不同的效果。以雙馬尾髮型為例，移動馬尾的位置，我們就得到了完全不同的三種髮型。

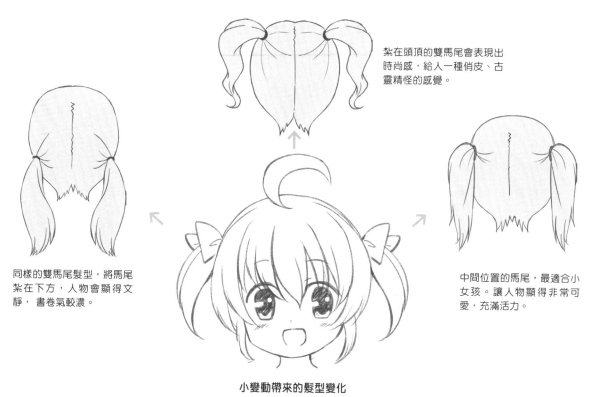

紮在頭頂的雙馬尾會表現出時尚感，給人一種俏皮、古靈精怪的感覺。

同樣的雙馬尾髮型，將馬尾紮在下方，人物會顯得文靜，書卷氣較濃。

中間位置的馬尾，最適合小女孩。讓人物顯得非常可愛，充滿活力。

小變動帶來的髮型變化

不同樣式的長髮展示

雙馬尾　　　飛仙髻　　　羊角辮　　　雙丫辮

長直髮　　　大波浪　　　羅馬卷　　　公主頭

男性髮型

男性的髮型沒有女性多變，但是由於是短髮，在繪製的時候需要更注意頭髮的走向和髮旋的表現。

表現柔軟質感

頭髮都是順著髮旋生長出來的。彷彿是一串倒扣在頭上的香蕉。

髮際線以內的區域是頭髮的生長區域，髮梢的分叉不能高於髮際線。

髮際線的作用

頭髮是有一定厚度的，畫的時候要留出這個厚度，避免貼頭皮。

頭髮的厚度

不同髮型展現不同個性

文雅的長髮

魔幻的火焰頭髮

時尚的短髮

小提示

男性的髮型變化

男性的髮型基本都是短髮，設計的時候需要注重表現頭髮的層次感，頭髮的線條會比女性更多一些。

2.3.4 特殊的Q版髮型

除了普通的髮型，繪製Q版人物還會用到各種誇張的特殊髮型。這樣的髮型不一定都是美美的，卻有著別樣的特點，讓人物顯得更有個性，更搞笑。

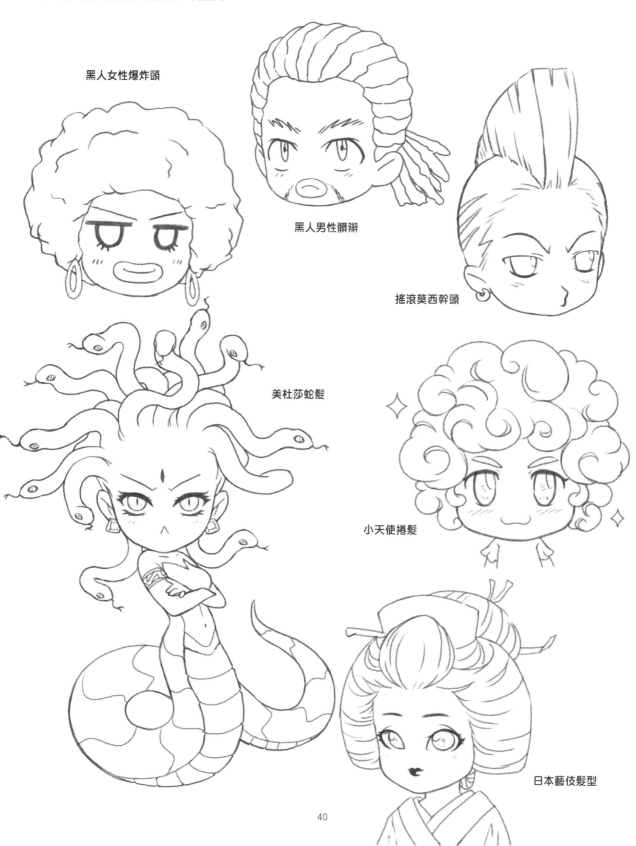

黑人女性爆炸頭

黑人男性髒辮

搖滾莫西幹頭

美杜莎蛇髮

小天使捲髮

日本藝伎髮型

2.3.5 可愛度倍增的髮飾

髮飾是組成髮型的元素之一，好看的髮飾可以增加髮型的華麗程度，讓人物顯得更加可愛。Q版髮飾的特點是簡潔、誇張。

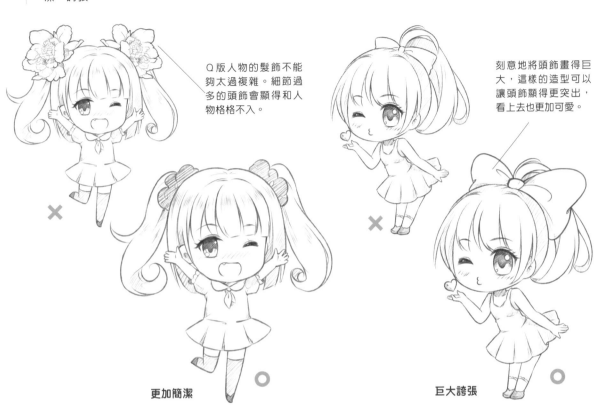

Q版人物的髮飾不能夠太過複雜。細節過多的頭飾會顯得和人物格格不入。

刻意地將頭飾畫得巨大，這樣的造型可以讓頭飾顯得更突出，看上去也更加可愛。

更加簡潔　　　　　　　　巨大誇張

適合短髮的配飾

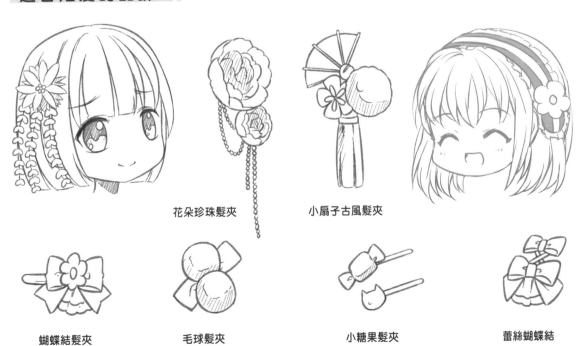

花朵珍珠髮夾　　　小扇子古風髮夾

蝴蝶結髮夾　　　毛球髮夾　　　　小糖果髮夾　　　蕾絲蝴蝶結

適合長髮的配飾

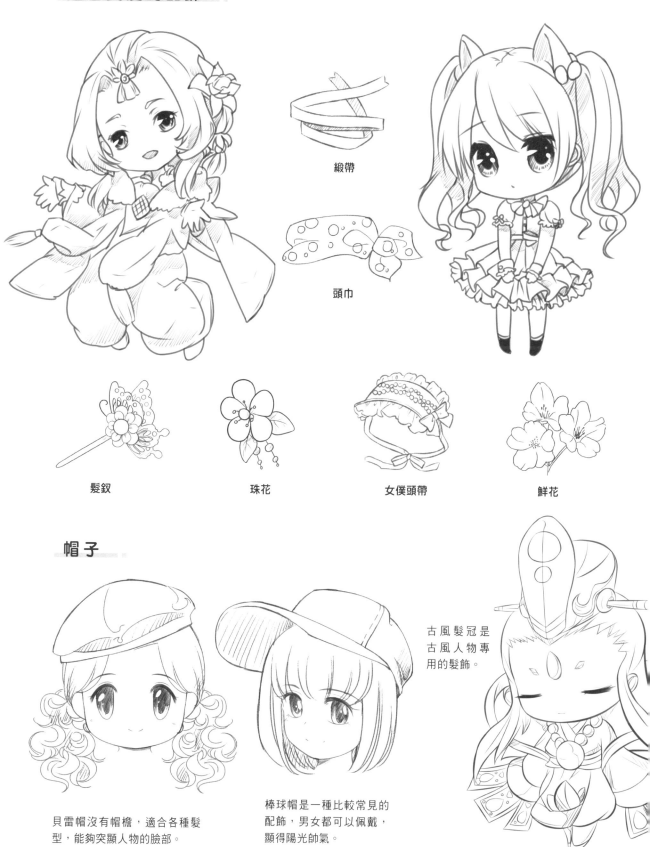

緞帶

頭巾

髮釵

珠花

女僕頭帶

鮮花

帽子

古風髮冠是
古風人物專
用的髮飾。

貝雷帽沒有帽檐，適合各種髮
型，能夠突顯人物的臉部。

棒球帽是一種比較常見的
配飾，男女都可以佩戴，
顯得陽光帥氣。

2.4 拯救「面癱」大行動

豐富的表情是Q版的特點，不同於普通的漫畫人物，Q版表情會比較誇張，還會配合一些特效。

2.4.1 眉眼的變化

眉毛和眼睛是塑造人物臉部表情很重要的元素，通過改變眉眼的位置以及組合方式就能畫出各種各樣的表情。

開心時的眉眼

眉毛上揚，眼睛瞪大，改變眼瞼形狀，使整體呈半圓形即可。

眉毛距離加大，眼睛變得略帶弧形。

眼睛眯成了一條線，呈現為上揚的弧形。

眉毛呈八字形

傷心時的眉眼

眉頭上皺、眉梢下垂、眼睛半睜、眼角向下。

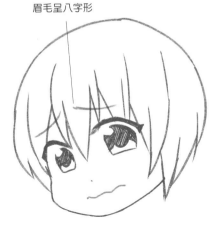

眼睛眯成了一條線

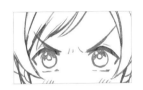

生氣時的眉眼

眉頭皺起，眉梢上挑，眼睛瞪大，黑眼珠顏色變淺，瞳孔凸出。

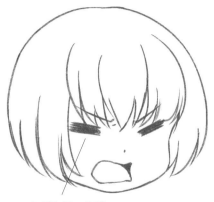

眉眼距離加近，眼睛緊緊地閉在一起。

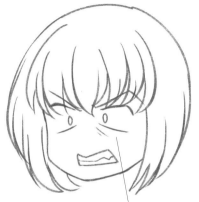

眼睛瞪得大大的

43

2.4.2 嘴部的閉合

嘴巴在表現人物的情感時有著不輸於眉眼的作用，嘴巴閉合的大小，通常反應出人物感情變化的強烈程度，嘴巴張開得越大，感情一般越激烈。

開心時的嘴部

人物開心時嘴角上揚，呈月牙形。

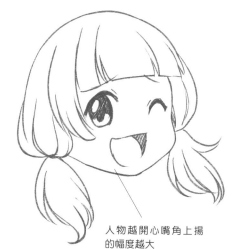

人物微笑時嘴巴運動的幅度不大

人物越開心嘴角上揚的幅度越大

傷心時的嘴部

人物傷心時嘴角向下拉，嘴巴呈O形。

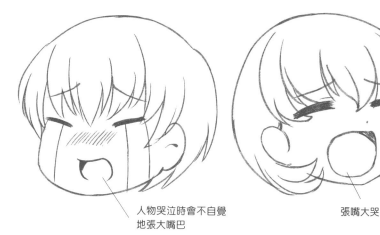

人物哭泣時會不自覺地張大嘴巴

張嘴大哭

生氣時的嘴部

人物生氣時嘴角向兩邊或上下拉伸，嘴形通常都比較扁。

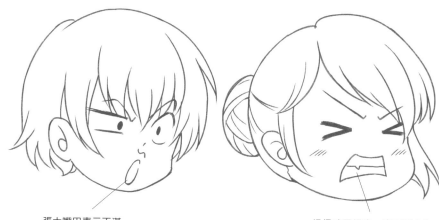

張大嘴巴表示不滿

恨得咬牙切齒，表現出人物已經憤怒到極點

2.4.3 誇張表情是Q版的法寶

誇張的表情會使人物更顯生動，這也是Q版中大量使用誇張表情的原因。現在以笑容為例，來看一下誇張表情的視覺效果。

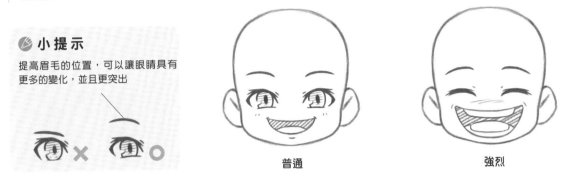

小提示

提高眉毛的位置，可以讓眼睛具有更多的變化，並且更突出

普通

強烈

普通的笑容和強烈一些的笑容，並沒有很好發揮Q版的特點。

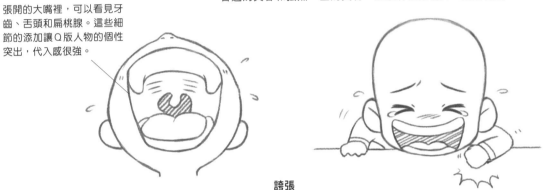

張開的大嘴裡，可以看見牙齒、舌頭和扁桃腺。這些細節的添加讓Q版人物的個性突出，代入感很強。

誇張

運用了更加誇張的兩種表情以後，畫面的表現力明顯提高了。Q版人物顯得更加生動有趣，讓Q版的特點得到了很好的發揮。

各種誇張的表情

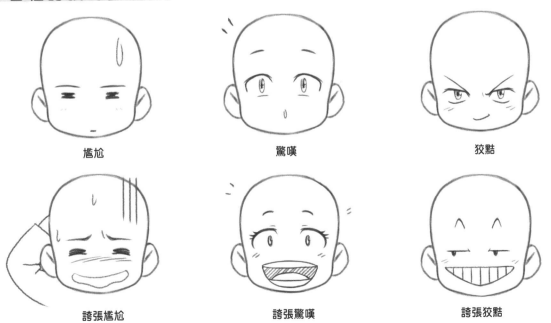

尷尬

驚嘆

狡黠

誇張尷尬

誇張驚嘆

誇張狡黠

2.4.4 為人物的表情加特效

特效是指一些小圖形、線段，這些元素的添加讓本來就比較誇張的表情符號化，讓表情傳達的情感更加明確強烈。

臉部的線條增
加了些許人物
表情的強度

速度線，打卷的髮絲，
飛濺的汗水，讓人物情
緒大幅度增強

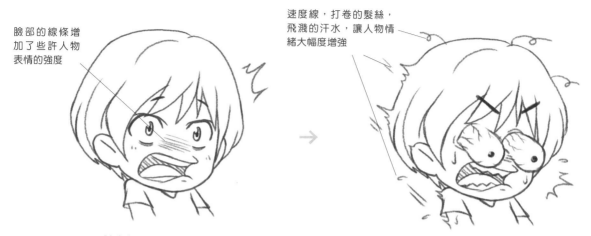

對比上面兩張圖，左圖的效果顯然是弱於右圖的。除了更加凸出的雙眼外，右圖
採用了更多的特效表現。這些線的增加，為畫面帶來了強烈的視覺效果。

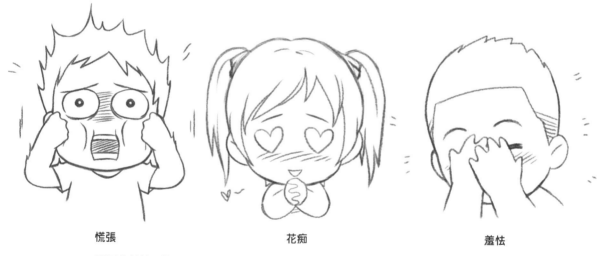

慌張　　　　　　　　花痴　　　　　　　　羞怯

不同的特效用於不同的情緒，可以更加明確地傳達情緒。

🖋 小提示

吃驚　　　　　　　　驚慌　　　　　　　　驚恐

增加表情的梯度變化，除了五官的變形，還可以配合表情增加更多的效果，讓情緒的強烈程度逐步增加。

3.1 Q版人物頭身比大揭秘

Q版的頭身比並不只是單單決定人物的身高，不同的頭身比還會產生風格上的變化。

3.1.1 比一比正常人物與Q版人物頭身

常用的Q版頭身比是2頭身和3頭身。2頭身的Q版人物特別可愛，但是由於過於短小的身體，在細節表現上會少很多。3頭身的Q版人物則有更多的細節展現。

Q版女性

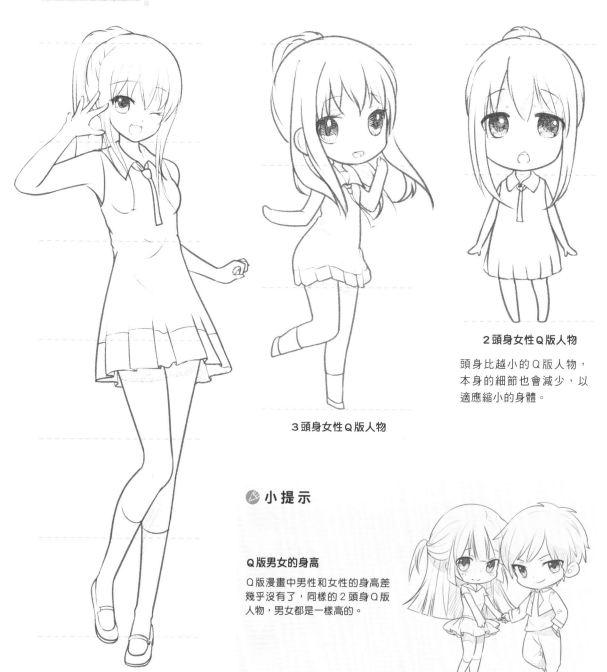

2頭身女性Q版人物

頭身比越小的Q版人物，本身的細節也會減少，以適應縮小的身體。

3頭身女性Q版人物

6頭身女性人物

小提示

Q版男女的身高

Q版漫畫中男性和女性的身高差幾乎沒有了，同樣的2頭身Q版人物，男女都是一樣高的。

Q版男性

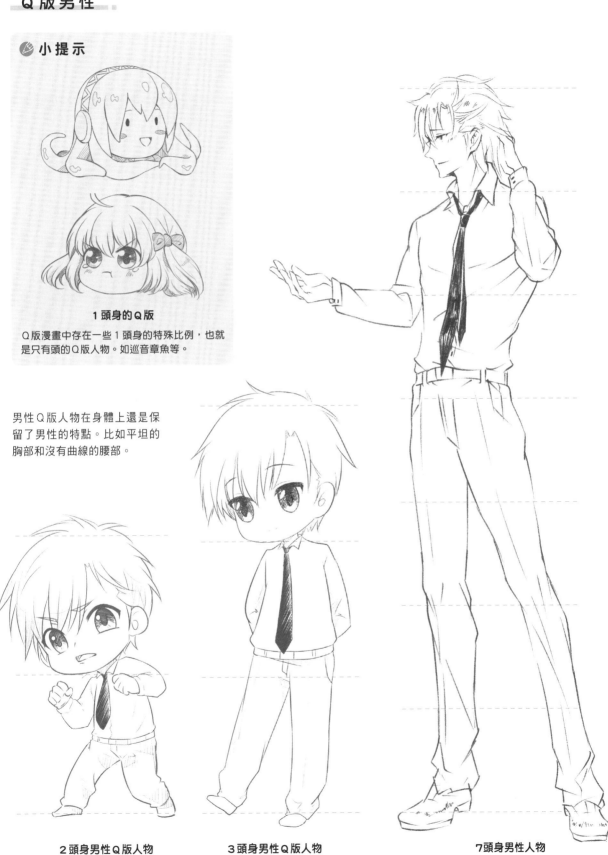

1頭身的Q版

Q版漫畫中存在一些1頭身的特殊比例，也就是只有頭的Q版人物。如巡音章魚等。

男性Q版人物在身體上還是保留了男性的特點。比如平坦的胸部和沒有曲線的腰部。

2頭身男性Q版人物　　**3頭身男性Q版人物**　　**7頭身男性人物**

3.1.2 不同的頭身比塑造個性角色

選擇用什麼樣的頭身比來繪製漫畫人物，除了風格的需要外，對於表現人物的特點也是有著很大的作用的。性感高挑的人物應該採用大一些的頭身比，可愛的人物則用小一點的頭身比。

根據人物選擇頭身比

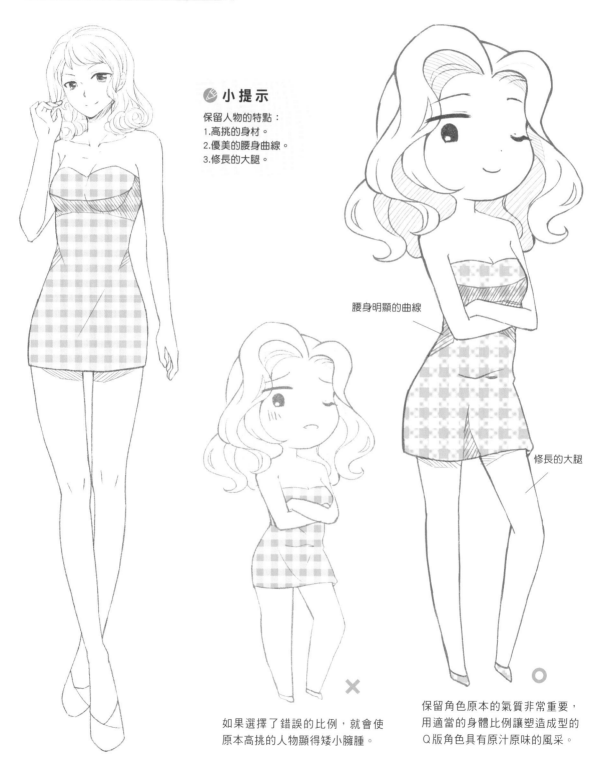

🎨 小提示

保留人物的特點：
1.高挑的身材。
2.優美的腰身曲線。
3.修長的大腿。

腰身明顯的曲線

修長的大腿

× 如果選擇了錯誤的比例，就會使原本高挑的人物顯得矮小臃腫。

○ 保留角色原本的氣質非常重要，用適當的身體比例讓塑造成型的Q版角色具有原汁原味的風采。

根據特點選擇頭身比

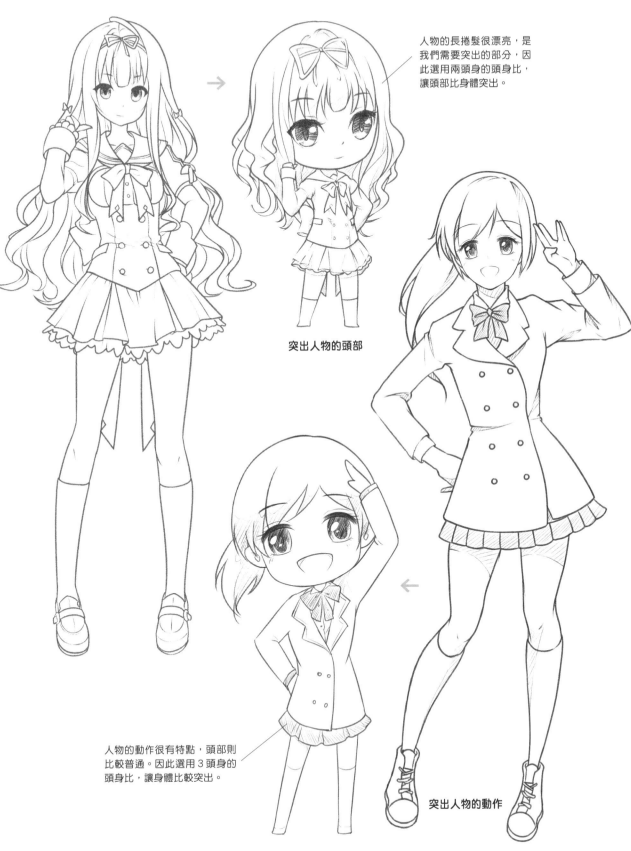

人物的長捲髮很漂亮,是我們需要突出的部分,因此選用兩頭身的頭身比,讓頭部比身體突出。

突出人物的頭部

人物的動作很有特點,頭部則比較普通。因此選用3頭身的頭身比,讓身體比較突出。

突出人物的動作

3.2 Q版人物也是有身材的

Q版人物身體部分縮小了,但是該有的結構和曲線還是不能忽略的。

3.2.1 改變頭身繪畫的重點

改變頭身比不是簡單的放大縮小,或是改變手腳的細節。真正重要的是做出比例上的調整,使用誇張的比例,讓人物變得更加可愛。

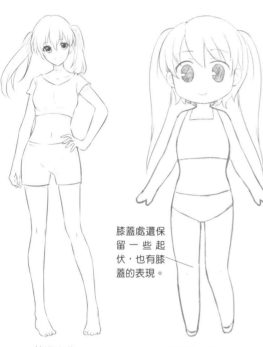

膝蓋處還保留一些起伏,也有膝蓋的表現。

腰部還是有一些彎曲

普通人物

關節突出,肌肉的輪廓明顯,整個身體曲線起伏較大。

4頭身Q版人物

關節模糊,肌肉輪廓也不明顯。身體曲線的起伏較小。

3頭身Q版人物

關節沒有了,身體的曲線只有些微起伏。

2頭身Q版人物

關節、肌肉輪廓及身體的曲線都沒有了。人物顯得肉感十足。

大膽將角色Q版化

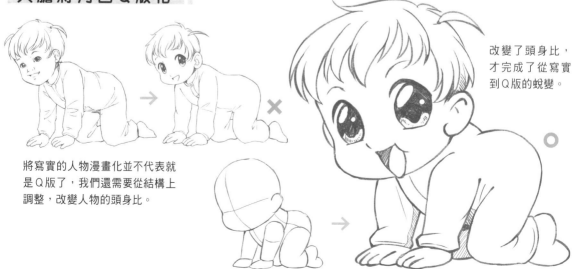

改變了頭身比,才完成了從寫實到Q版的蛻變。

將寫實的人物漫畫化並不代表就是Q版了,我們還需要從結構上調整,改變人物的頭身比。

肢體上的變形與表現

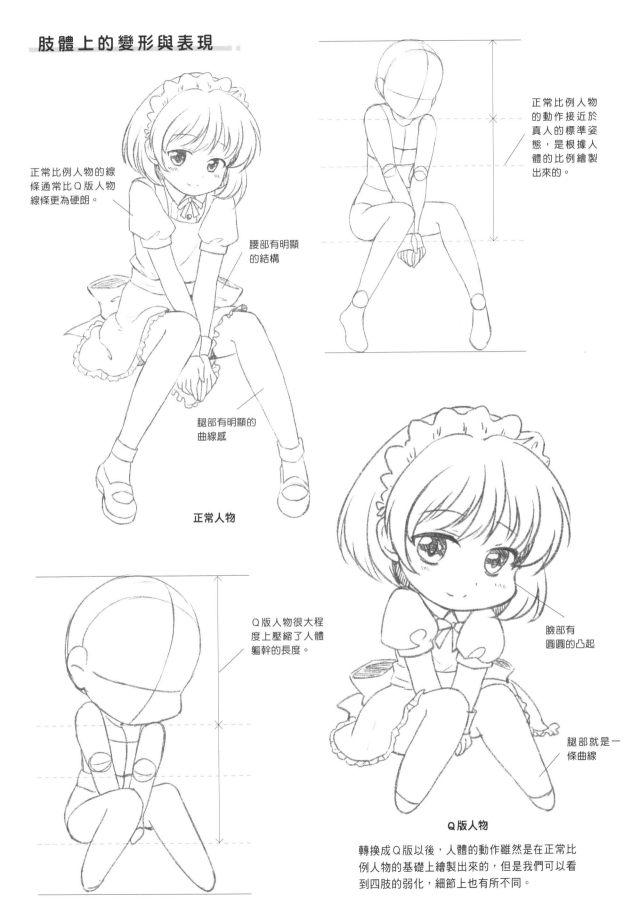

正常比例人物的線條通常比Q版人物線條更為硬朗。

正常比例人物的動作接近於真人的標準姿態，是根據人體的比例繪製出來的。

腰部有明顯的結構

腿部有明顯的曲線感

正常人物

Q版人物很大程度上壓縮了人體軀幹的長度。

臉部有圓圓的凸起

腿部就是一條曲線

Q版人物

轉換成Q版以後，人體的動作雖然是在正常比例人物的基礎上繪製出來的，但是我們可以看到四肢的弱化，細節上也有所不同。

3.2.2 用身體結構定位關節位置

Q版角色的關節運動規律和正常頭身比人物的規律是一樣的。關節是連接各個部分的活動點，在繪製的時候可以用圓圈以及圓柱體表現出來。

圓＋圓柱體，就是這麼簡單

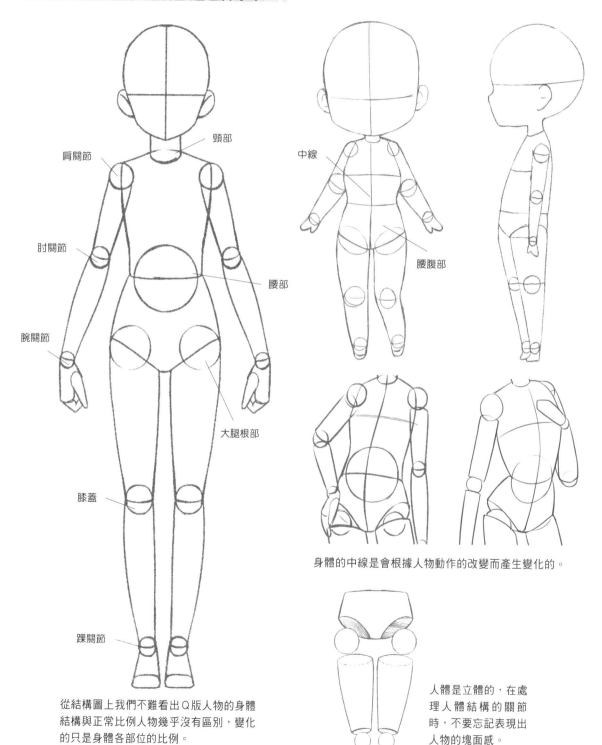

頸部

肩關節

肘關節

腕關節

腰部

大腿根部

膝蓋

踝關節

中線

腰腹部

身體的中線是會根據人物動作的改變而產生變化的。

從結構圖上我們不難看出Q版人物的身體結構與正常比例人物幾乎沒有區別，變化的只是身體各部位的比例。

人體是立體的，在處理人體結構的關節時，不要忘記表現出人物的塊面感。

試著畫一個完整的 Q 版人物

 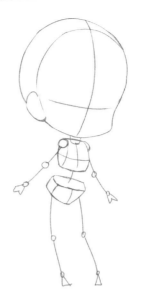 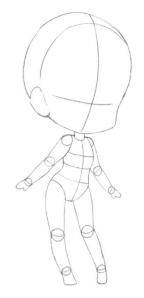

1 繪製出人物的脊柱線，並標示出人物的肩線、腰線和胯部位置。

2 繪製出頭部和各個關節，並用線條連接起來。

3 連接各個關節，繪製出人物的身體輪廓。

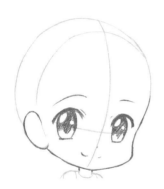 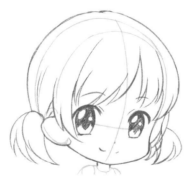 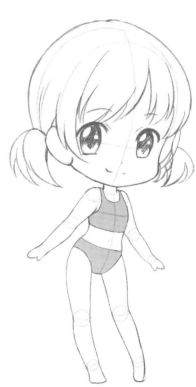

4 擦淡結構圖，畫出人物細緻的臉部輪廓，並添加五官。

5 根據頭部結構添加人物頭髮。

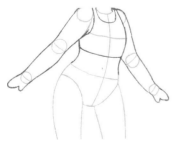 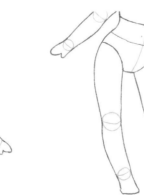

6 畫出人物胸腔及上肢的結構，注意手臂與胸腔間的遮擋關係。

7 畫出人物的下肢結構，注意身體的扭動所帶來的肢體前後關係。

8 擦去草稿，並為人物添加陰影，一個簡單的 Q 版人物就完成了。

3.2.3 Q版人物的脖子在哪裡

Q版人物的脖子比較細小，但是它絕對是存在的。並且Q版人物的脖子同樣可以做出靈活的動作。

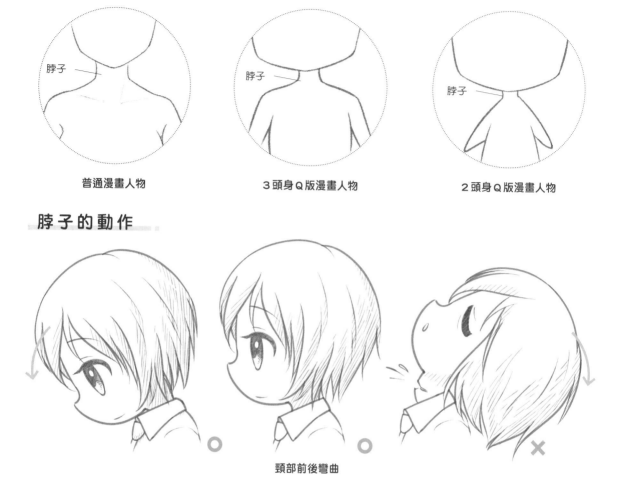

普通漫畫人物　　　　　　　　3頭身Q版漫畫人物　　　　　　　2頭身Q版漫畫人物

脖子的動作

頸部前後彎曲

Q版人物的脖子比較短小，做出向前彎曲的動作是沒有問題的。但是向後彎曲的時候，彎曲幅度是不能與普通頭身比漫畫人物一樣的。

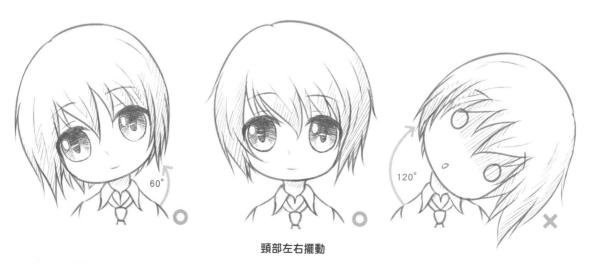

頸部左右擺動

Q版人物頭部擺動幅度同樣比較小，當擺動幅度與普通頭身比人物一致時，就會顯得不自然。

各種頸部狀態表現

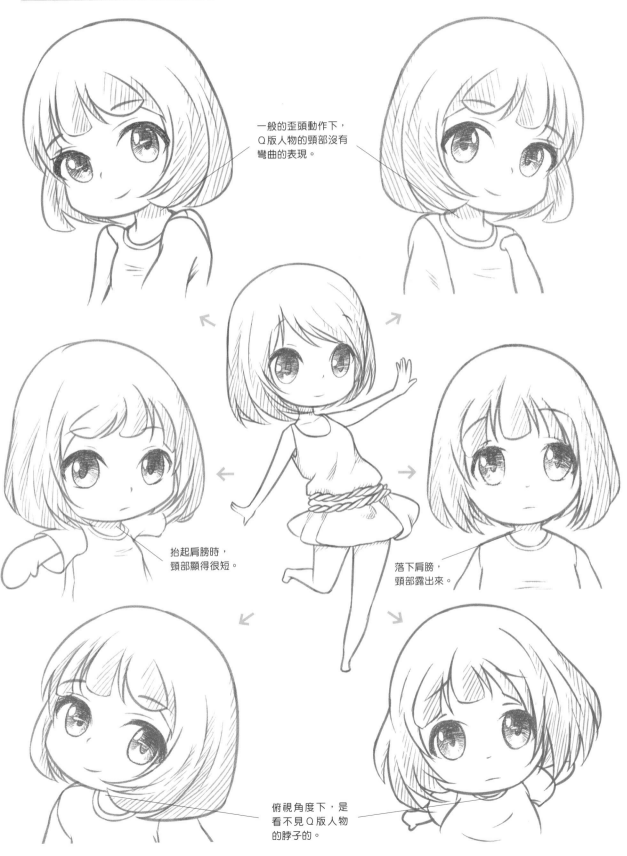

一般的歪頭動作下，Q版人物的頸部沒有彎曲的表現。

抬起肩膀時，頸部顯得很短。

落下肩膀，頸部露出來。

俯視角度下，是看不見Q版人物的脖子的。

3.2.4 四肢的長短及變形

Q版人物的四肢運動規律與正常人物一樣，只是在四肢的表現方式上有著很大的區別，但都是由正常比例的結構簡化而來的。下面就讓我們一起來學習一下。

手

手指的結構變弱，頭身越小表現出的手指輪廓越少。

手背面的變化過程

只用畫出大拇指和其餘四指的輪廓，就能表現出手部。

手正側面的變化過程

不表現出手指，用像饅頭一樣的形狀抽象手的輪廓。

手正面的變化過程

🖊 小提示

不同角度下Q版的手

和普通的手畫法一樣，在不同角度下，Q版的手也會發生透視變形。

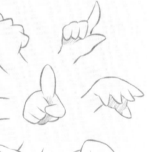

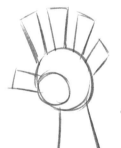 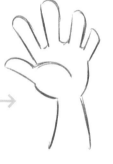

繪製Q版的手，可以將它看作是圓形和方形的組合。手掌是圓形，手指是上寬下窄的方形。

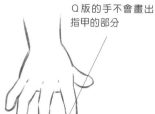

Q版的手不會畫出指甲的部分

握拳時，手指的關節是圓弧形。

張開的手指會微微的向上彎曲

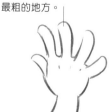

Q版的手，指尖反而是最粗的地方。

手臂和腿腳

有著明顯的肌肉輪廓和關節表現

沒有肌肉輪廓了，但是關節的轉折依然明顯。

關節的轉折也變得有些模糊

關節和手都沒有了

普通手臂　　　　4頭身Q版手臂　　　　3頭身Q版手臂　　　　2頭身Q版手臂

2頭身Q版腿部

3頭身Q版腿部

4頭身Q版腿部

和手臂的簡化相似，頭身比越小的腿部細節越少。2頭身的腳幾乎沒有了，只用一個三角表現。

普通腿部

3.3 萌化心的角色體型

Q版人物的五官給我們印象最深的往往是一雙大眼睛，但是眼睛絕不是全部，Q版人物也是五官俱全的！

3.3.1 Q版男女身體大不同

Q版的男女身材有沒有差異呢？當然是有的，Q版男性人物的胸部更加平坦，女性則有微微的隆起，女性在整體上顯得更加柔美。

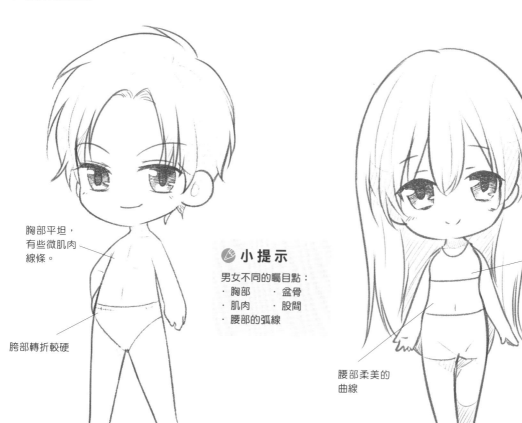

胸部平坦，有些微肌肉線條。

胯部轉折較硬

小提示

男女不同的矚目點：
· 胸部　　　· 盆骨
· 肌肉　　　· 股間
· 腰部的弧線

圓潤的胸部

腰部柔美的曲線

男性的肌肉較為發達，即使是省略了很多細節的Q版，也應該在明顯的部位畫出一些表現男性特徵的線條。

要強調女性豐盈的體態以及圓潤的輪廓，即使是纖弱型的女性，也一定要畫出豐胸圓臀來。

可以將男性的身體看作一個梯形上窄下寬，腰部曲線的變化並不明顯。

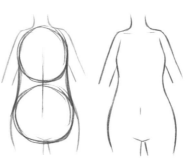

女性的身體則可以看作是兩個圓形的組合，腰部有明顯的弧度。

小提示

小頭身比時，男女差異也存在

就算是2頭身的Q版人物，身形上也是有著明顯的差異。

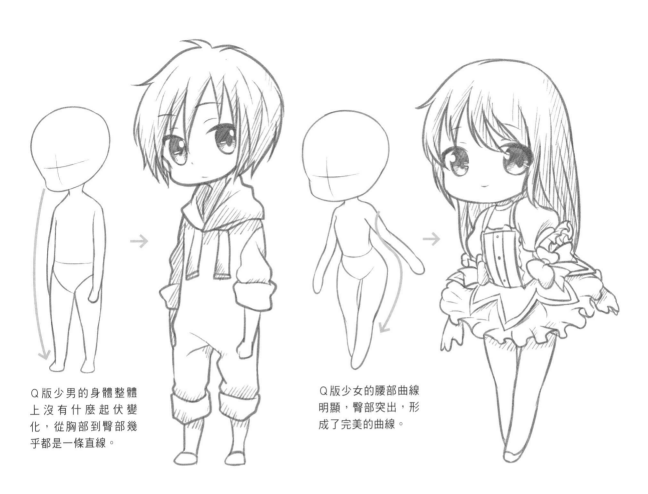

Q版少男的身體整體上沒有什麼起伏變化，從胸部到臀部幾乎都是一條直線。

Q版少女的腰部曲線明顯，臀部突出，形成了完美的曲線。

習慣性動作也能區分性別

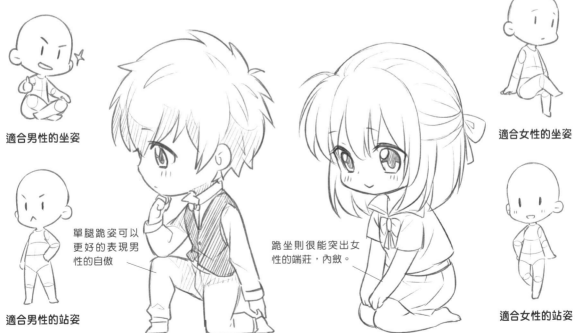

適合男性的坐姿

單腿跪姿可以更好的表現男性的自傲

適合男性的站姿

跪坐則很能突出女性的端莊，內斂。

適合女性的坐姿

適合女性的站姿

男女除了身體上的特徵外，對於一些習慣性的動作選擇也是不一樣的。男性動作更加強硬，女性動作則會顯得含蓄和拘謹。

3.3.2 身體胖瘦

在人物身材的處理上，身體的胖瘦也很能體現一個人物的個性。人們常說心寬體胖，較胖的身形通常用於表現比較憨厚可愛的角色，而纖瘦的身形通常用於表現一些比較精明的角色。

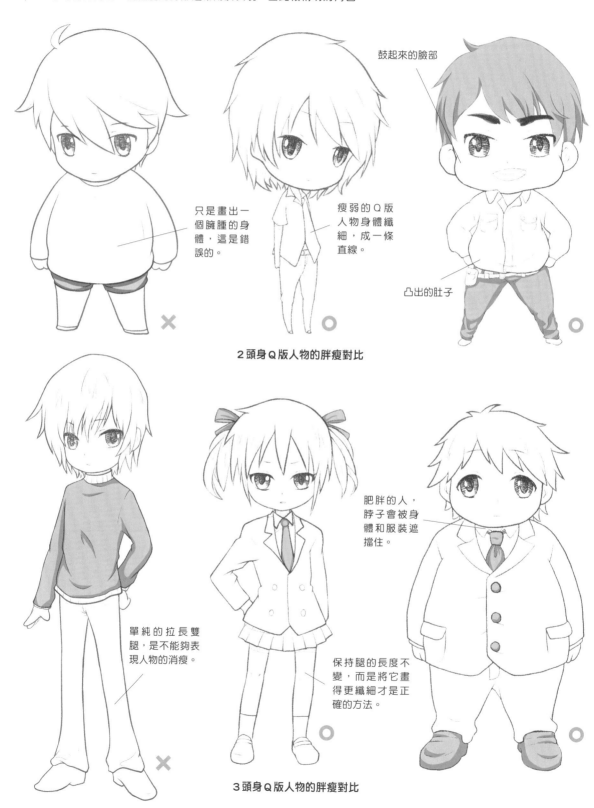

只是畫出一個臃腫的身體，這是錯誤的。

瘦弱的Q版人物身體纖細，成一條直線。

鼓起來的臉部

凸出的肚子

2頭身Q版人物的胖瘦對比

單純的拉長雙腿，是不能夠表現人物的消瘦。

肥胖的人，脖子會被身體和服裝遮擋住。

保持腿的長度不變，而是將它畫得更纖細才是正確的方法。

3頭身Q版人物的胖瘦對比

3.3.3 年齡差異

在Q版漫畫中也是存在人物的年紀差異的，通常採用頭身比以及臉部的變化來表現。小的頭身比適用於年紀較小的角色，反之大頭身比適用於年紀較大的角色。

同一人物的年齡表現

同樣是2頭身，通過臉部和動作，可以強化年齡的特徵。

2頭身嬰兒

2頭身幼女

3頭身少女

不同人物的年齡表現

4頭身男性

4頭身女性

誇張的造型，可以打造出可愛的老人形象。

2頭身老人

3.4 短手短腳也靈活

Q版人物特殊的頭身比讓手臂和腿比較短。因此他們是無法做出一些動作的，不過我們有別的處理方式來解決哦。

3.4.1 小塊頭也有大動作

對於Q版人物，特別是2頭身比例的，我們需要重新瞭解一下運動的基本範圍。因為出奇短小的手臂和腿，2頭身的Q版人物是做不出抱頭等動作的。

手臂的運動範圍

2頭身Q版人物手臂側面抬起不能超過頭部，手臂被巨大的頭擋住了動線。

手臂側舉

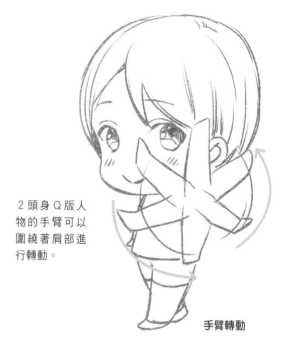

2頭身Q版人物的手臂可以圍繞著肩部進行轉動。

手臂轉動

腿的運動範圍

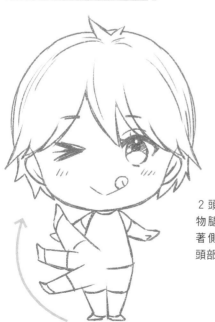

2頭身Q版人物腿部可以向著側面抬起至頭部的高度。

腿部側舉

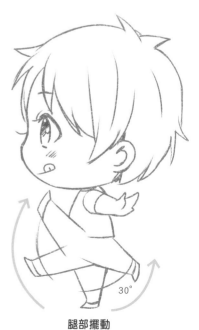

2頭身Q版人物的腿部可以向前抬起至頭部，向後彎曲30°左右。

30°

腿部擺動

身體的運動範圍

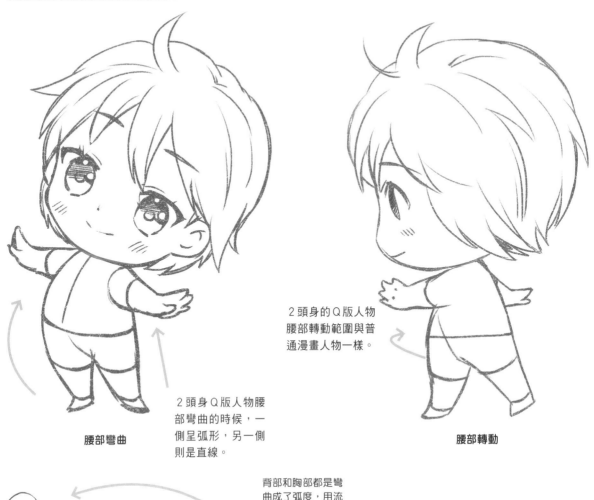

2頭身的Q版人物腰部轉動範圍與普通漫畫人物一樣。

腰部彎曲

2頭身Q版人物腰部彎曲的時候，一側呈弧形，另一側則是直線。

腰部轉動

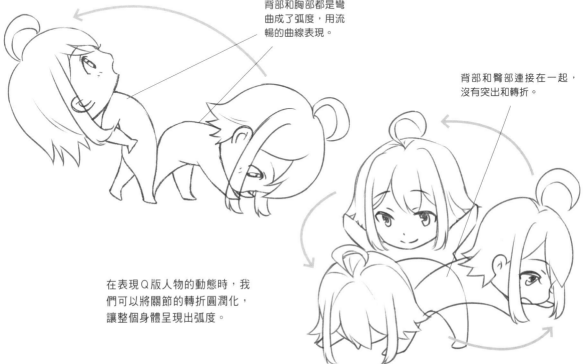

背部和胸部都是彎曲成了弧度，用流暢的曲線表現。

背部和臀部連接在一起，沒有突出和轉折。

在表現Q版人物的動態時，我們可以將關節的轉折圓潤化，讓整個身體呈現出弧度。

3.4.2 活靈活現不做木頭人

瞭解Q版人物的運動範圍後，我們來看看Q版人物的動作特點。在繪畫Q版人物動作的時候，我們可以將他們想像成具有彈性的橡皮人，沒有關節的轉折和凸起，彎曲的時候呈現出流暢圓潤的感覺。

靜態的動作

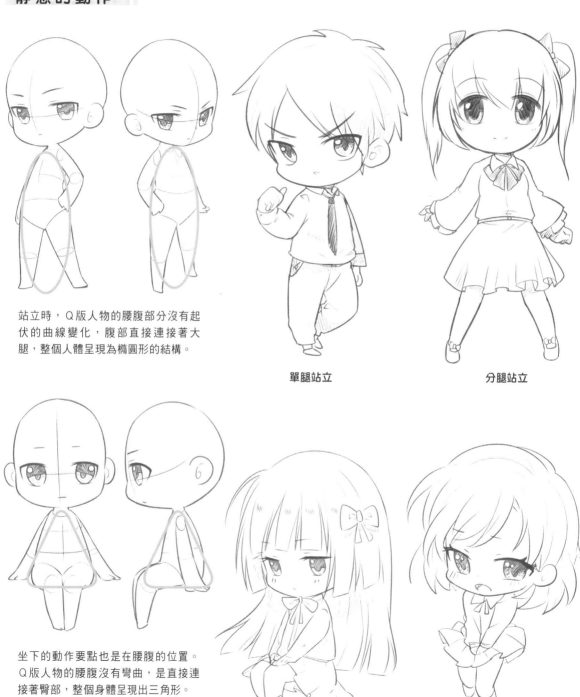

站立時，Q版人物的腰腹部分沒有起伏的曲線變化，腹部直接連接著大腿，整個人體呈現為橢圓形的結構。

單腿站立

分腿站立

坐下的動作要點也是在腰腹的位置。Q版人物的腰腹沒有彎曲，是直接連接著臀部，整個身體呈現出三角形。

端坐

屈膝

動態的動作

身體有著明顯的前傾

關節彎曲的地方都是圓弧

跑動的時候我們可以發現，Q版人物的整個上半身都沒有什麼動作變化，如果是普通比例的人物，上半身則會有一些前傾，這也是由於Q版人物的腰腹沒有彎曲變化。

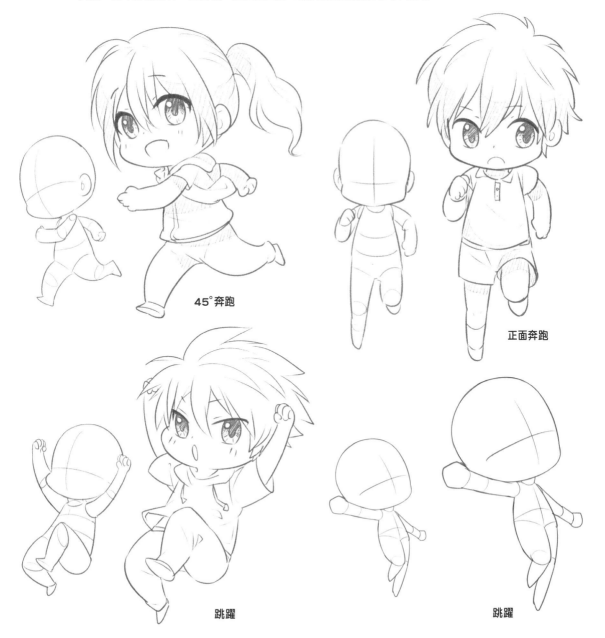

45°奔跑

正面奔跑

跳躍

跳躍

3.4.3 表情與動作的組合

表現人物情緒的時候,通過表情或動作就能夠實現。將它們組合起來後,則能夠更上一層樓,達到完美的和諧統一。

開心的程度表現

普通

一般的開心狀態下,人物的動作自然,手腳都是保持站立的姿勢,面帶微笑。

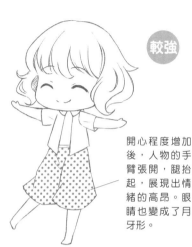

較強

開心程度增加後,人物的手臂張開,腿抬起,展現出情緒的高昂。眼睛也變成了月牙形。

強

更加開心時,人物出現手舞足蹈的動作。嘴巴也張得大大的。

驚訝的程度表現

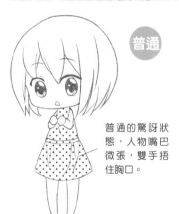

普通

普通的驚訝狀態,人物嘴巴微張,雙手捂住胸口。

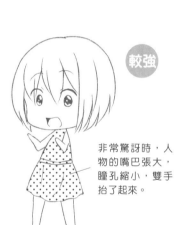

較強

非常驚訝時,人物的嘴巴張大,瞳孔縮小,雙手抬了起來。

強

驚恐的時候,人物臉部已經變形,身體後傾,做出了一個防備的姿勢。

憤怒的程度表現

普通

一般生氣的時候,人物雙手叉腰,嘴巴下彎,只是些微的不高興。

較強

憤怒的時候,人物的瞳孔縮小,嘴巴張開,身體僵直,表現出在極度壓抑情緒。

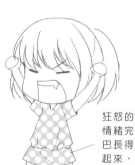

強

狂怒的時候,人物情緒完全爆發,嘴巴長得很大,手抬起來,做出準備打人的動作。

CHAPTER 4

蛻變！一起玩換裝遊戲吧！

4.1 服裝要一起變形

服飾和人物結合緊密，Q版人物當然也要和Q版的服飾搭配起來才行。

4.1.1 變變尺寸就很Q

先觀察一下服裝的款式和特點。

普通服飾的裙子合適，裙擺的寬度和袖口持平。

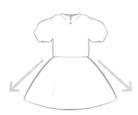

改裝成Q版服飾以後，我們將裙擺的尺寸拉寬，立刻營造出一種萌感。

改裝之後的服裝與Q版人物完美結合。

4.1.2 實用的放大技巧

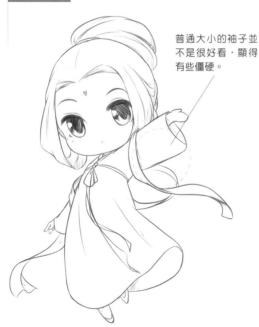

普通大小的袖子並不是很好看，顯得有些僵硬。

原尺寸的服飾

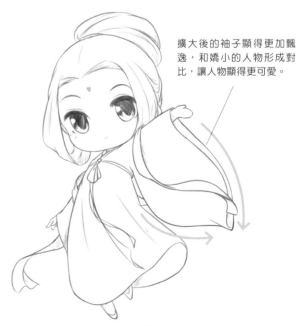

擴大後的袖子顯得更加飄逸，和嬌小的人物形成對比，讓人物顯得更可愛。

放大尺寸的服飾

4.2 表裡如「衣」

Q版人物的體型是有各種不同的，服裝的選擇也需要和人物的體型匹配。

4.2.1 適合普通身材的服飾

根據身體的輪廓曲線是否顯露出來，服裝可分為貼身、寬鬆以及混合3種類型。

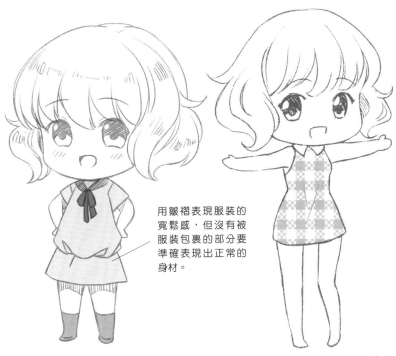
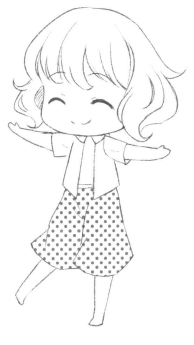

用皺褶表現服裝的寬鬆感，但沒有被服裝包裹的部分要準確表現出正常的身材。

寬鬆的服飾

寬鬆型。服裝整體很寬鬆，看不出身體曲線。一般用於表現大家閨秀或者性格沉穩的角色。

貼身的服飾

貼身型。服裝緊貼著身體，可以體現出身體曲線。此類服裝多用於表現自信、活潑的角色。泳裝緊身衣都是此類型的代表性服裝。

混合的服飾

混合型。貼身型和寬鬆型的結合，一般來說，大多數服裝都是混合型的，不同組合反應不同的角色特徵。

服裝皺褶的表現

拉伸的皺褶

布料被拉扯時，會出現橫條紋的皺褶。

擠壓的皺褶

布料被擠壓時，皺褶會堆疊在一起，並且皺褶線很重。

懸掛的皺褶

布料被懸掛起來以後，皺褶會呈放射狀從上至下擴散。

支撐的皺褶

當布料被支撐起來後，支撐的地方會顯出支撐物的輪廓來。

拖地長裙，在地面會出現一大堆的皺褶。

4.2.2 適合圓潤身材的服飾

圓潤型身材的人物比較適合寬鬆以及混合型的服飾。這樣的服飾不會暴露出人物肉肉的感覺，還具有一定的修身功效。

由於人物較胖，所以在選擇服飾時要根據人物身材特點結合想要表達的效果決定。

圓潤型身材的角色，通常給人的感覺是四肢短小，而且身體沒有什麼曲線。

🌀 **小提示**

胖子遠離緊身衣

圓潤型身材的人物通常不適合穿著緊身或者緊貼身體的衣服，這樣不僅會暴露出人物的贅肉，而且沒有一點曲線美感。

寬鬆的服飾

給圓潤身材的人物穿著寬鬆式的衣服，既不會顯現出身體的臃腫，還具有一定修身效果，讓人物看起來更可愛。

混合的服飾

圓潤型身材人物的服裝也可以採用混搭的方式，這樣使得人物整體看起來很平衡，但是又不會顯得臃腫。

貼身的服飾

圓潤型身材人物的貼身服飾可以不用緊緊地貼在身體上，將人體的線條表現出來就可以了。

4.2.3　適合纖細身材的服飾

瘦長型身材的人物適合搭配各種服飾，是一種衣架子身材。除了太過於寬鬆的服飾外，其他服裝穿上都是美麗動人的。

細瘦人物的身體有著好看的線條，能夠駕馭各種服飾。

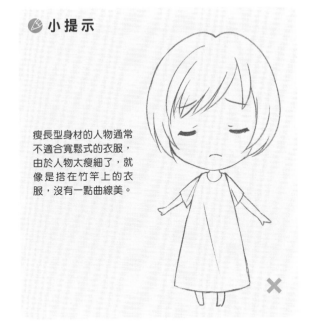

🖋 小提示

瘦長型身材的人物通常不適合寬鬆式的衣服，由於人物太瘦細了，就像是搭在竹竿上的衣服，沒有一點曲線美。

瘦長型身材的人，通常給人感覺四肢和軀幹較長，而且身體曲線較好。

混合的服飾

一部分緊身一部分寬鬆的混合款式也比較適合瘦長型身材。這種款式能隱約透出身材，不至於讓角色身材發生視覺上的錯覺。

貼身的服飾

給瘦長身材的人物穿著緊貼式的衣服，可以很好地體現出人物身體的曲線，還具有一定的修身效果，讓人物看起來更可愛。

寬鬆的服飾

古風服飾也算是寬鬆的服飾，瘦長型的人物穿起來會顯得飄逸、優雅，非常好看。

4.3 人人都愛時裝秀

Q版漫畫中的服飾不會因為變形和簡化而顯得單一，各種風格和款式的服裝是一應俱全的。

4.3.1 青春活力的校園服飾

校園服飾展現出青春與活力，將我們帶回到了美好的青春歲月。校園服飾的款式比較模式化，變化主要在小配飾等細節處。

✏️ **小提示**

適合校服的小配飾

除了蝴蝶結外，還可以搭配小領帶。繪製這些配飾時，只要縮短長度，並把轉角畫得圓潤些，就會顯得很Q。

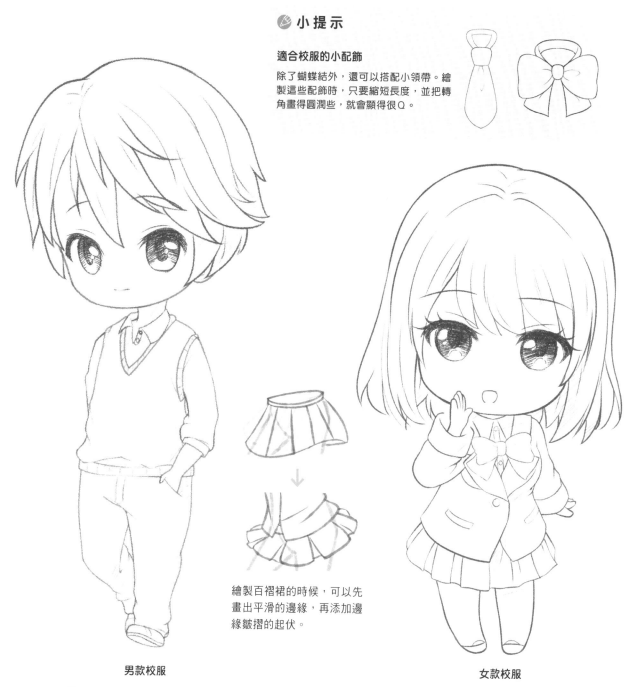

繪製百褶裙的時候，可以先畫出平滑的邊緣，再添加邊緣皺摺的起伏。

男款校服

男款校服主要是西褲和襯衣的搭配，春秋季節會搭配一個小背心。

女款校服

女款校服的最大特點是百褶裙，上衣會有長袖、短袖等變化。

校園服飾搭配技巧

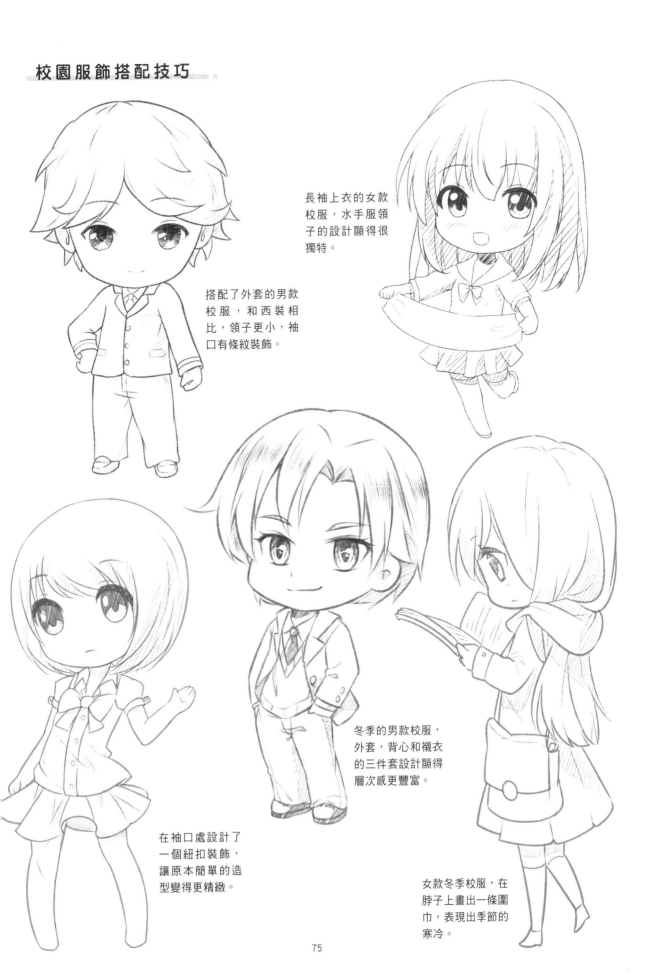

長袖上衣的女款校服，水手服領子的設計顯得很獨特。

搭配了外套的男款校服，和西裝相比，領子更小，袖口有條紋裝飾。

冬季的男款校服，外套，背心和襯衣的三件套設計顯得層次感更豐富。

在袖口處設計了一個紐扣裝飾，讓原本簡單的造型變得更精緻。

女款冬季校服，在脖子上畫出一條圍巾，表現出季節的寒冷。

4.3.2 成熟自信的職業服飾

職業裝包括正裝和特殊職業服裝。正裝是指西裝這類比較正式的服飾，特殊職業裝則是根據職業的不同，具有獨特造型和功能的服裝。

男女職業裝

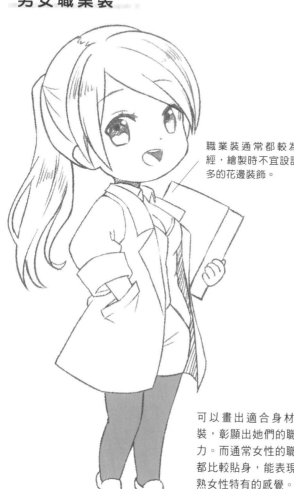

職業裝通常都較為正經，繪製時不宜設計過多的花邊裝飾。

可以畫出適合身材的服裝，彰顯出她們的職業魅力。而通常女性的職業裝都比較貼身，能表現出成熟女性特有的感覺。

女性職業裝

簡潔而直接的線條，可以乾淨利落地表現出職業裝的感覺。

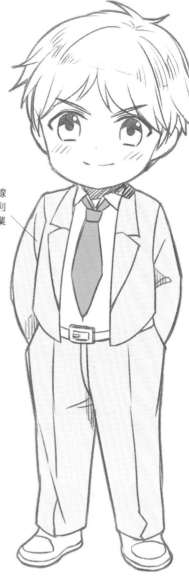

男性職業裝

男性的職業裝相對女性來說種類要略顯單調一些，通常男性職業裝都以西裝或者商務套裝等比較正式的著裝為主，很少出現著休閒服上班的。

🌱 小提示

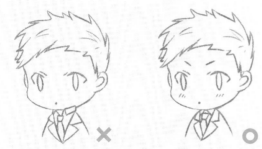

男性職業裝的領口表現

內襯的領口要仔細畫出，注意領口不要在臉的輪廓線上。

職業裝變身

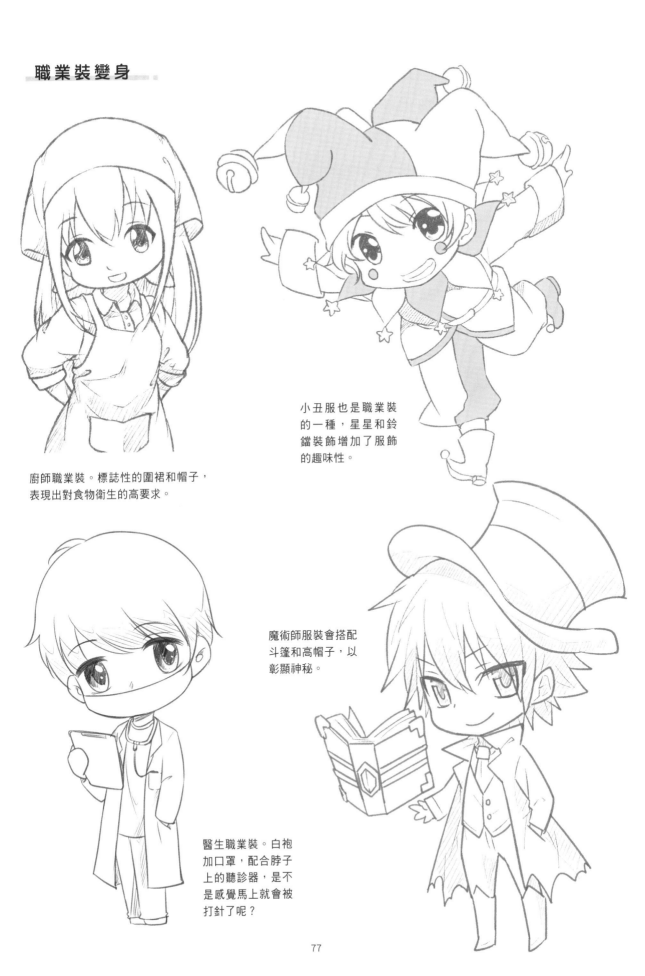

廚師職業裝。標誌性的圍裙和帽子，
表現出對食物衛生的高要求。

小丑服也是職業裝
的一種，星星和鈴
鐺裝飾增加了服飾
的趣味性。

魔術師服裝會搭配
斗篷和高帽子，以
彰顯神秘。

醫生職業裝。白袍
加口罩，配合脖子
上的聽診器，是不
是感覺馬上就會被
打針了呢？

4.3.3 甜美可愛的日常服飾

日常服飾樣式很多，也可以加入很多流行時尚的元素，讓人物體現出不同的穿衣風格和個性特徵。

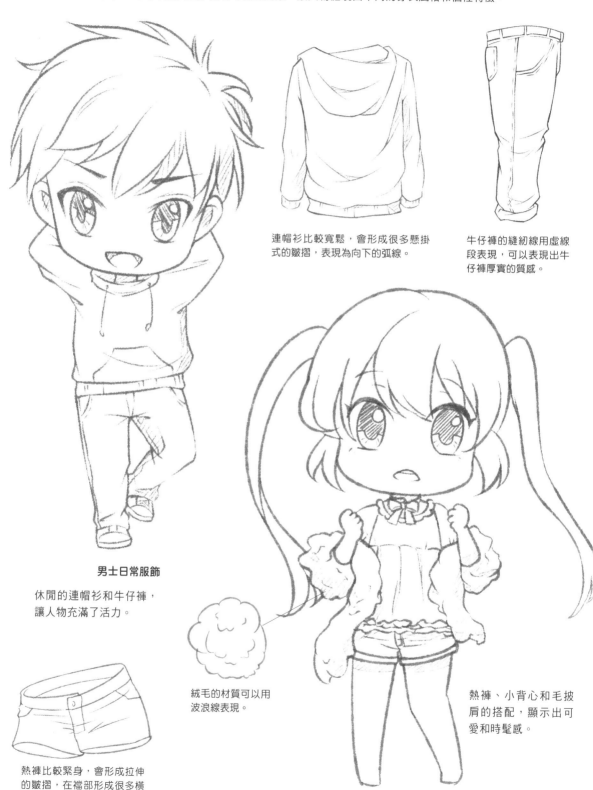

連帽衫比較寬鬆，會形成很多懸掛式的皺摺，表現為向下的弧線。

牛仔褲的縫紉線用虛線段表現，可以表現出牛仔褲厚實的質感。

男士日常服飾

休閒的連帽衫和牛仔褲，讓人物充滿了活力。

絨毛的材質可以用波浪線表現。

熱褲、小背心和毛披肩的搭配，顯示出可愛和時髦感。

熱褲比較緊身，會形成拉伸的皺摺，在襠部形成很多橫線條的紋理。

女士日常服飾

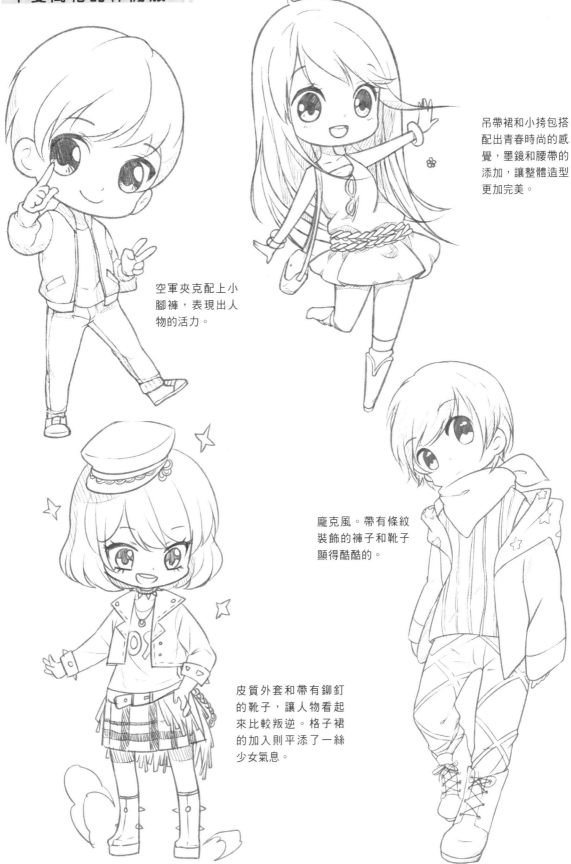

吊帶裙和小挎包搭配出青春時尚的感覺，墨鏡和腰帶的添加，讓整體造型更加完美。

空軍夾克配上小腳褲，表現出人物的活力。

龐克風。帶有條紋裝飾的褲子和靴子顯得酷酷的。

皮質外套和帶有鉚釘的靴子，讓人物看起來比較叛逆。格子裙的加入則平添了一絲少女氣息。

4.3.4 簡潔明瞭的運動服飾

運動服飾特點是舒適、靈活、有彈性，在關節部位都比較寬鬆，設計比較簡潔，線條流暢。

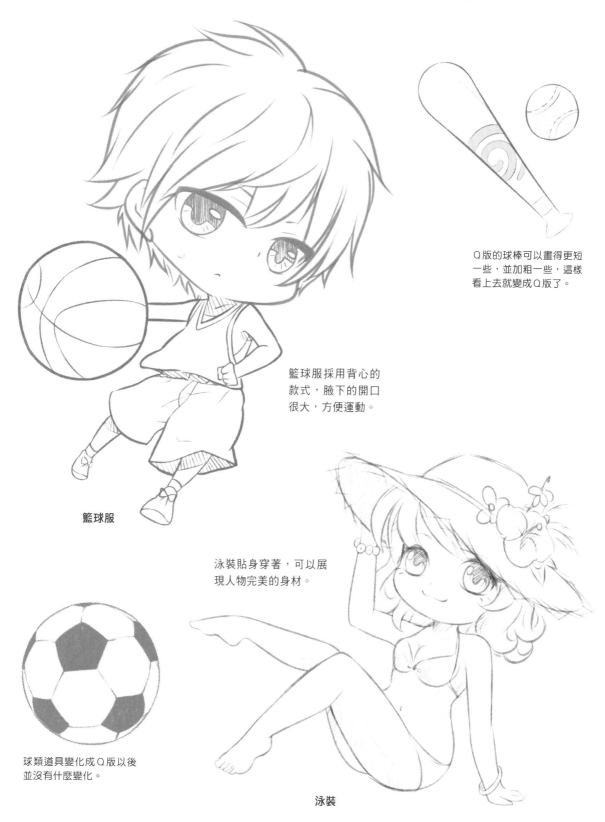

Q版的球棒可以畫得更短
一些，並加粗一些，這樣
看上去就變成Q版了。

籃球服採用背心的
款式，腋下的開口
很大，方便運動。

籃球服

泳裝貼身穿著，可以展
現人物完美的身材。

球類道具變化成Q版以後
並沒有什麼變化。

泳裝

運動服也很好看

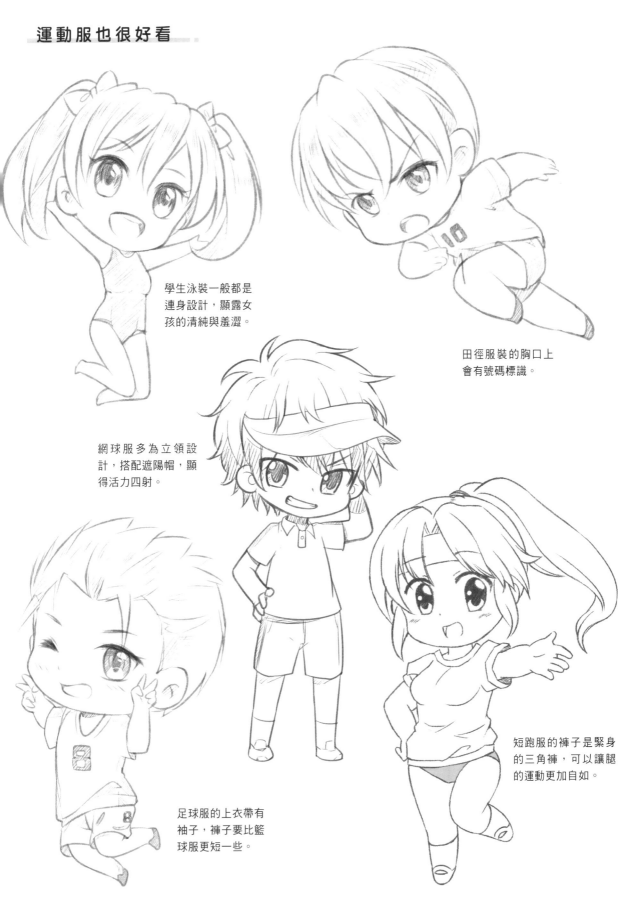

學生泳裝一般都是
連身設計，顯露女
孩的清純與羞澀。

田徑服裝的胸口上
會有號碼標識。

網球服多為立領設
計，搭配遮陽帽，顯
得活力四射。

短跑服的褲子是緊身
的三角褲，可以讓腿
的運動更加自如。

足球服的上衣帶有
袖子，褲子要比籃
球服更短一些。

4.3.5 歷史悠久的民族服飾

民族服飾帶有很濃重的古風韻味。它們保持著古老的樣式和花紋，並不會因為現代的潮流而改變。民族服飾的款式差別很大，豐富的層次感和大量的花紋是它們的共同特點。

萌萌噠漢服

唐制

花朵非常適合與古風韻味的服飾搭配，減少細節是讓花朵變成Q版的要點。

女款漢服採用唐朝的風格，寬衣大袖，非常的華麗飄逸。

漂亮的髮叉能增加古風人物的華麗程度，讓他們看上去更加精緻。

折扇也是常用的古風道具，佩戴它會給人物增加一種書卷氣。

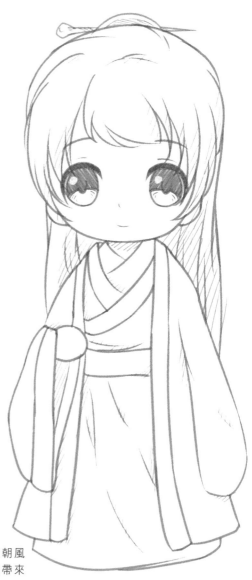

男款漢服採用宋朝風格，大大的衣擺帶來一種灑脫的感覺。

宋制

不同的民族服飾

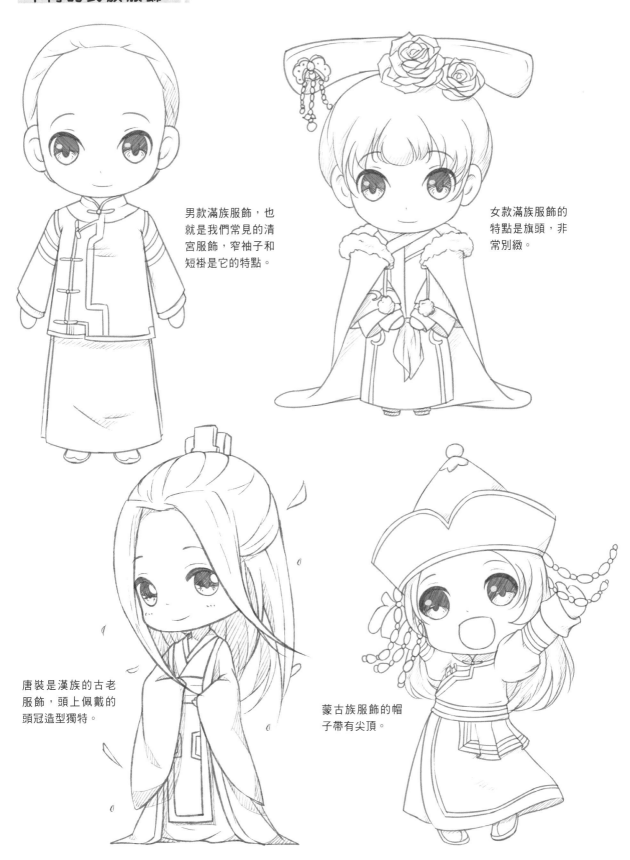

男款滿族服飾，也就是我們常見的清宮服飾，窄袖子和短褂是它的特點。

女款滿族服飾的特點是旗頭，非常別緻。

唐裝是漢族的古老服飾，頭上佩戴的頭冠造型獨特。

蒙古族服飾的帽子帶有尖頂。

4.3.6 華麗優雅的宴會服飾

華麗的宴會服飾以歐洲古典服飾的款式為基礎，添加各種荷葉邊和蕾絲作為裝飾。整體顯得非常的華麗精美，給人一種光彩奪目的感覺。

小提示

袖口的設計

袖口的設計在歐式禮服中非常重要，扣子的設計顯得簡潔幹練，荷葉邊的設計則更加華麗。

公主裙

公主裙是貴族公主的服飾，裙子有很多層，顯得比較厚重，頭頂的皇冠表明身份。

在裙擺的地方設計一些可愛的蝴蝶結，荷葉邊裝飾可以讓服飾顯得更加華麗。

貫穿整個胸口的荷葉邊設計，讓服飾的層次感更強。

小洋裝

小洋裝的裙擺比較短，沒有公主裙那樣拖沓。

各種華麗優雅的禮服

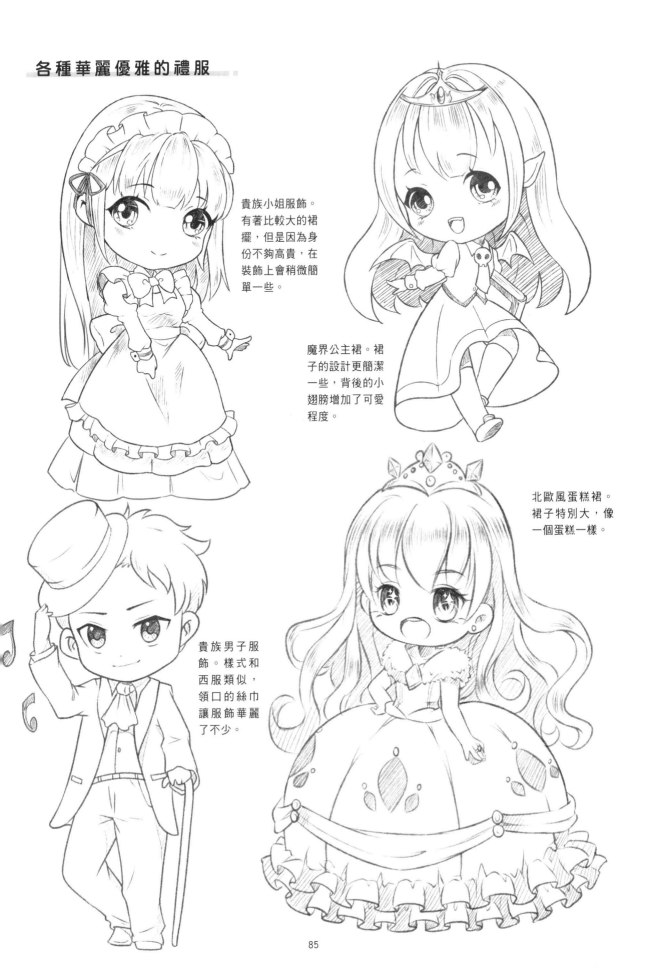

貴族小姐服飾。
有著比較大的裙
擺,但是因為身
份不夠高貴,在
裝飾上會稍微簡
單一些。

魔界公主裙。裙
子的設計更簡潔
一些,背後的小
翅膀增加了可愛
程度。

北歐風蛋糕裙。
裙子特別大,像
一個蛋糕一樣。

貴族男子服
飾。樣式和
西服類似,
領口的絲巾
讓服飾華麗
了不少。

4.3.7 充滿神秘的魔幻服飾

魔幻服飾融入了豐富的想像。魔幻服飾往往會結合各種神話、傳說中的形象描述，並加以作者自己的理解和當下的流行元素，營造出各種可愛又奇幻的角色。

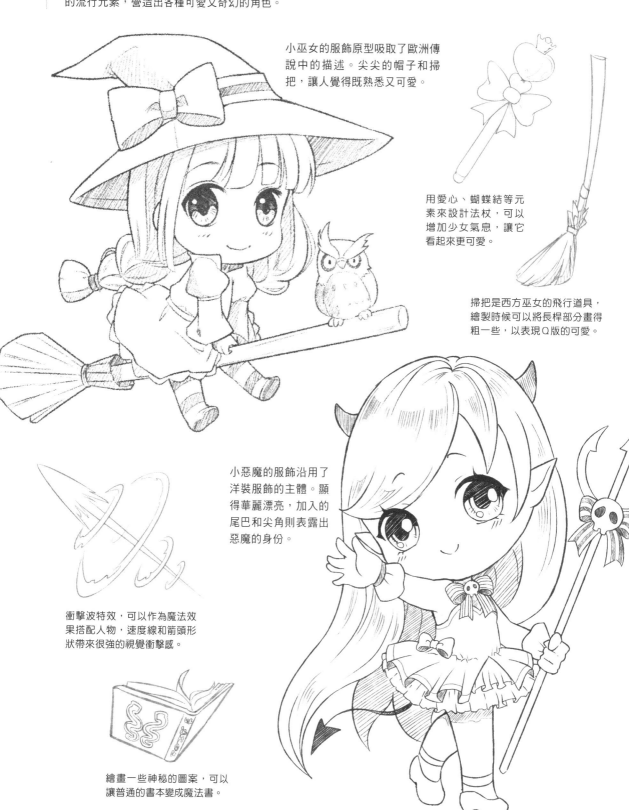

小巫女的服飾原型吸取了歐洲傳說中的描述。尖尖的帽子和掃把，讓人覺得既熟悉又可愛。

用愛心、蝴蝶結等元素來設計法杖，可以增加少女氣息，讓它看起來更可愛。

掃把是西方巫女的飛行道具，繪製時候可以將長桿部分畫得粗一些，以表現Q版的可愛。

小惡魔的服飾沿用了洋裝服飾的主體。顯得華麗漂亮，加入的尾巴和尖角則表露出惡魔的身份。

衝擊波特效，可以作為魔法效果搭配人物，速度線和箭頭形狀帶來很強的視覺衝擊感。

繪畫一些神秘的圖案，可以讓普通的書本變成魔法書。

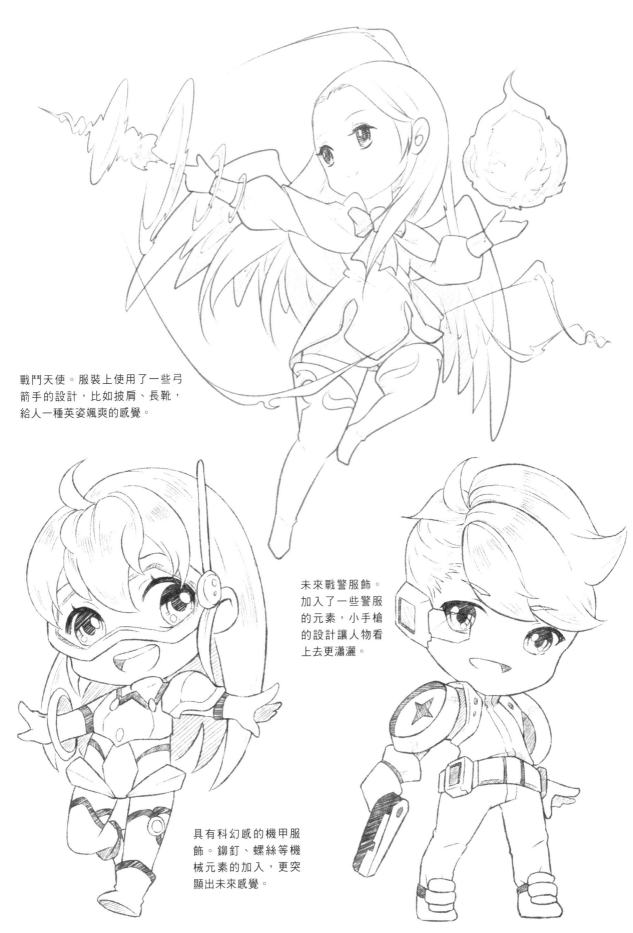

戰鬥天使。服裝上使用了一些弓
箭手的設計，比如披肩、長靴，
給人一種英姿颯爽的感覺。

未來戰警服飾。
加入了一些警服
的元素，小手槍
的設計讓人物看
上去更瀟灑。

具有科幻感的機甲服
飾。鉚釘、螺絲等機
械元素的加入，更突
顯出未來感覺。

4.3.8 怎能少了提升可愛度的小道具呢？

Q版的配飾種類很多，首飾、配件、小動物、甜品都可以。繪製的時候，我們可以簡化細節，畫更圓潤的邊緣輪廓和擴大與人物的比例這些方式來讓它們看起來更Q。

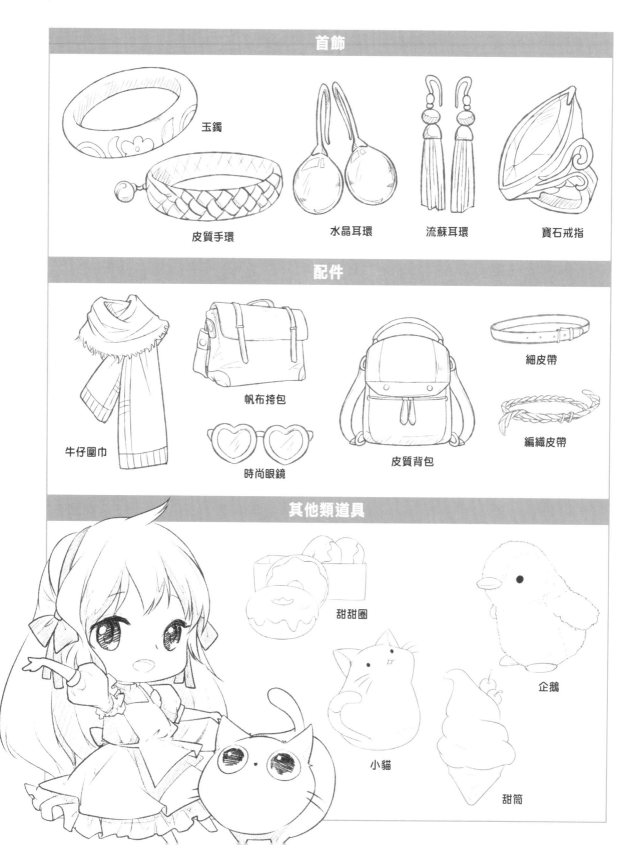

首飾

玉鐲

皮質手環

水晶耳環

流蘇耳環

寶石戒指

配件

帆布挎包

細皮帶

牛仔圍巾

時尚眼鏡

皮質背包

編織皮帶

其他類道具

甜甜圈

企鵝

小貓

甜筒

4.4 路人變明星·穿衣大作戰

4.4.1 根據人物風格設計服飾

一個鮮活的人物，不僅可以通過表情以及動作來塑造，服裝也有必不可少的功勞。如何才能讓服飾的風格更貼近想要塑造的人物呢？下面就讓我們一起來看看吧！

根據人物的性格設計服飾

成熟女性的日常裝

為人物穿上日常裝，可以讓人物發生很大的改變。但是在繪製時，同一人物不同的著裝也要保持統一的風格，太過分的風格轉變會使人物變得像另外一個人。

成熟女性的職業裝

較為成熟的女性，工作的時候通常都穿著職業套裝。通常適合身材較為高挑的女性，能夠彰顯出她們的職業魅力。

與年紀不相符的服裝

為成年人物穿上小孩的服裝雖然感覺挺可愛的，但是看起來極其不適合，這種情況通常只會出現在一些搞笑的情節中。

根據人物的特點設計服飾

為人物搭配一個襯衣，顯得不倫不類，一點也不可愛。

換上比基尼以後，感覺服裝和人物更合拍了。

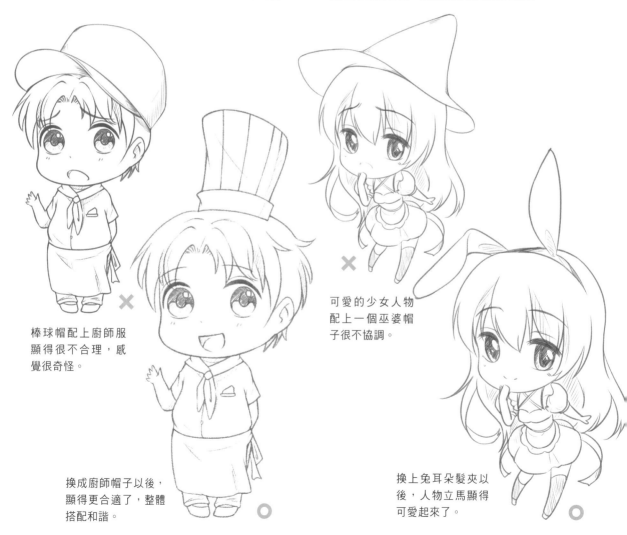

棒球帽配上廚師服顯得很不合理，感覺很奇怪。

可愛的少女人物配上一個巫婆帽子很不協調。

換成廚師帽子以後，顯得更合適了，整體搭配和諧。

換上兔耳朵髮夾以後，人物立馬顯得可愛起來了。

除了皺褶與花邊,服飾中還有一些其他的表現方式,它們對於服裝的塑造也是必不可少的,可以更好地體現出穿衣服的人物的個性。

服裝的花紋

頭巾上的骷髏花紋會因為皺褶而發生變化。

顆粒較大的灰網

花紋對服飾的影響

龐克系

可愛系

紋樣對服裝款式的影響很大,同一件衣服加上不同的花紋,會產生不同的效果。

不同花紋在塑造同一個事物時,也會產生不同的效果。

配合人物特點的特效

各種閃光特效

人物是一個具有魔幻風格的貓娘，為了增
加整體表現力，我們加入了各種特效。

小提示

古風氛圍的表現

飛花等植物元素最能表現古風韻味，擴大其比例當作
背景可以讓人物更Q。

氣泡流雲

利用流動的元素，增強畫面的動感，
氣泡的點綴讓少女情愫更強烈。

CHAPTER 5

百變的Q版 不變的萌度

主角總是有著獨特的造型和多樣的性格,這樣才能在許多角色中脫穎而出。

5.1.1 角色設定

在描繪角色之前,通常我們要先設定一些關於這個角色的內容,這樣可以使人物變得更加豐富,為以後的故事創作做好鋪墊。

角色設定的內容

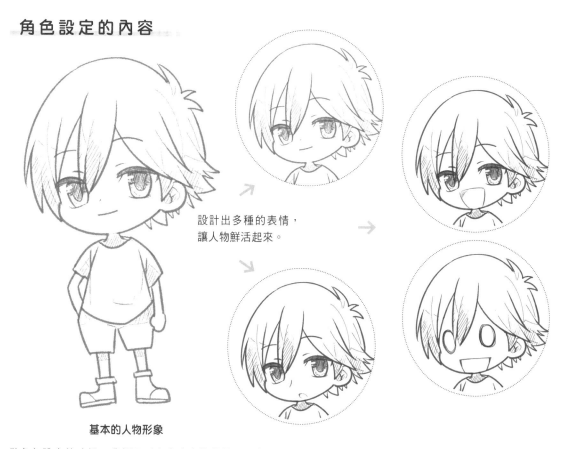

設計出多種的表情,讓人物鮮活起來。

基本的人物形象

做角色設定的時候,我們可以先畫出人物的基礎形象,滿足我們對這個角色的基本認知。然後再多畫幾個人物的表情,讓人物的性格展現得更加全面。

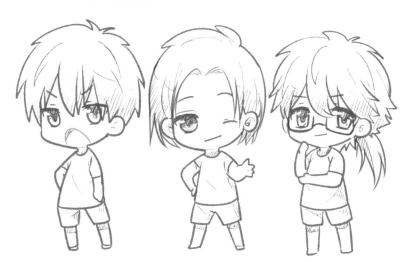

在設定角色的時候,多描繪幾個髮型和動作,可以讓我們對角色認知更清晰,以便選擇最貼切劇情的形象。

5.1.2 臉部改造

臉部是表現人物最重要的部分，反映出人物的精氣神。調整五官的形狀、表情或髮型，都是改造手法。

五官的調整

眉毛的粗細

眼睛變成
半睜的狀態

眼角的位置

陽光系的角色　　　　　　　　　　　　溫柔系的角色

髮型的改變

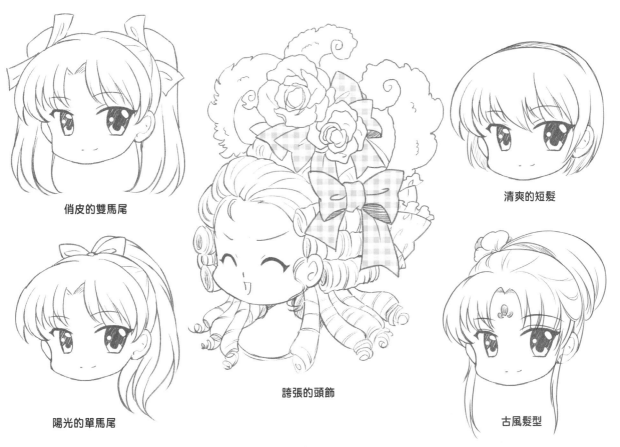

俏皮的雙馬尾

清爽的短髮

陽光的單馬尾

誇張的頭飾

古風髮型

5.1.3 服飾的魅力

服裝對於人物性格特點的補充，有著不可忽視的作用。在繪製服裝的時候，我們可以適當地提升細節與裝飾，讓人物整體的完成度更高。

小提示

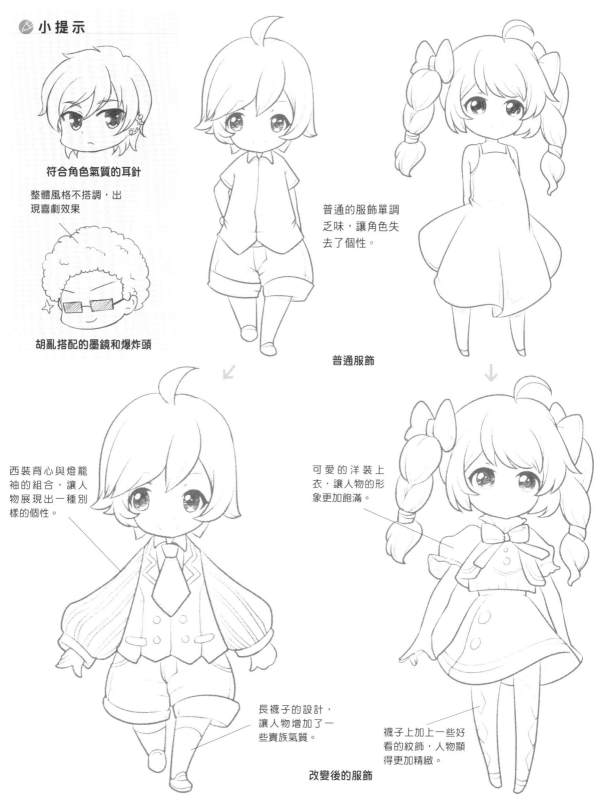

符合角色氣質的耳針

整體風格不搭調，出現喜劇效果

胡亂搭配的墨鏡和爆炸頭

普通的服飾單調乏味，讓角色失去了個性。

普通服飾

西裝背心與燈籠袖的組合，讓人物展現出一種別樣的個性。

長襪子的設計，讓人物增加了一些貴族氣質。

可愛的洋裝上衣，讓人物的形象更加飽滿。

襪子上加上一些好看的紋飾，人物顯得更加精緻。

改變後的服飾

將五官、髮型、服飾和動作全部融合在一起去塑造一個角色，就是這個人物的綜合表現。注意這些元素一定要互相配合，否則人物就會顯得怪異。

利用動作強化人物特點

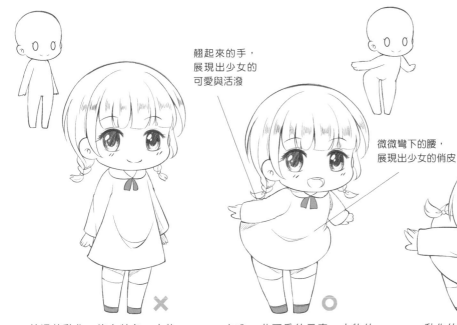

翹起來的手，展現出少女的可愛與活潑

微微彎下的腰，展現出少女的俏皮

普通的動作，沒有特色，人物的性格沒有得到應有的展現。

加入一些可愛的元素，人物的可愛特點得到了一些表現。

動作的幅度更大了，但是人物有些奇怪，表現過頭。

小提示

搞笑的動作

搞笑的動作可以將Q版人物的萌屬性放大。

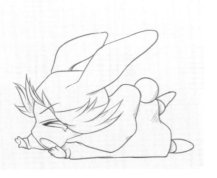

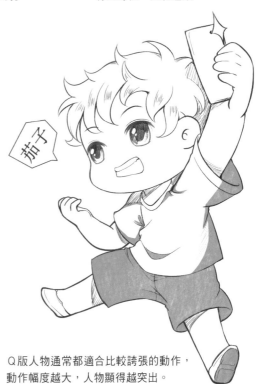

茄子

Q版人物通常都適合比較誇張的動作，動作幅度越大，人物顯得越突出。

道具和特效強化人物特點

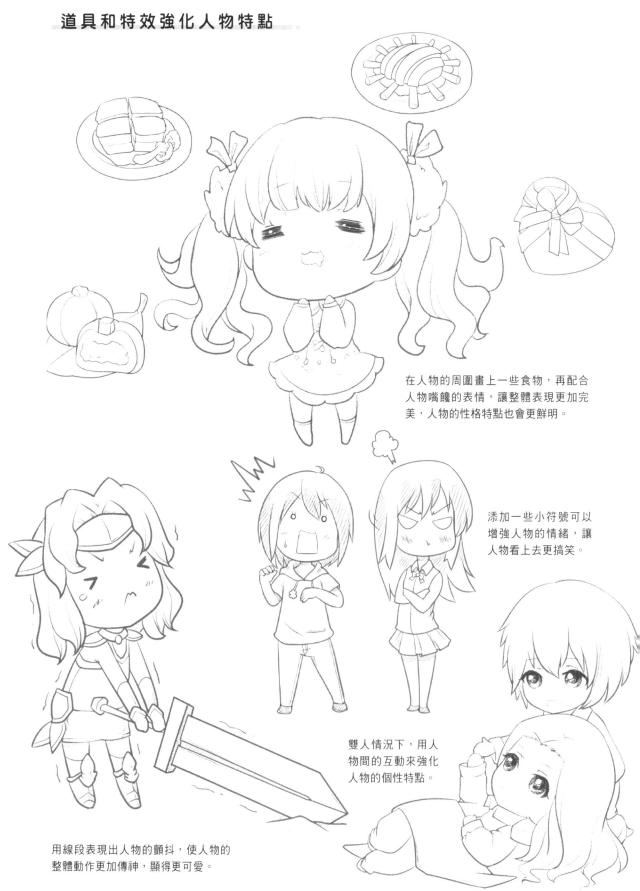

在人物的周圍畫上一些食物,再配合人物嘴饞的表情,讓整體表現更加完美,人物的性格特點也會更鮮明。

添加一些小符號可以增強人物的情緒,讓人物看上去更搞笑。

雙人情況下,用人物間的互動來強化人物的個性特點。

用線段表現出人物的顫抖,使人物的整體動作更加傳神,顯得更可愛。

5.2 當Q版遇上星座

擬人是將星座、動物、植物、食物等物體的特點融合在人物的造型上，讓它們以可愛的人物形態展現出來。

5.2.1 白羊、金牛

白羊座

白羊座的特點是巨大的彎曲羊角和蓬鬆綿軟的毛。

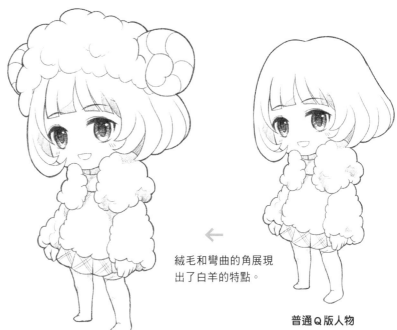

絨毛和彎曲的角展現出了白羊的特點。

普通Q版人物

白羊座擬人Q版人物

金牛座

金牛座特點是牛角，牛角和彎曲的羊角不同，角尖向上。

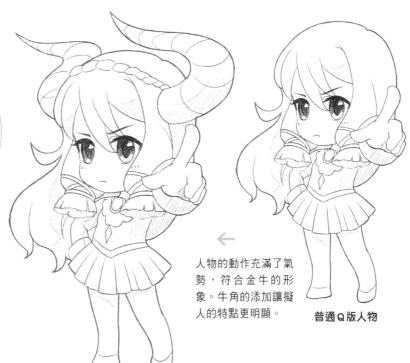

人物的動作充滿了氣勢，符合金牛的形象。牛角的添加讓擬人的特點更明顯。

普通Q版人物

金牛座擬人Q版人物

99

5.2.2 雙子、巨蟹

雙子座

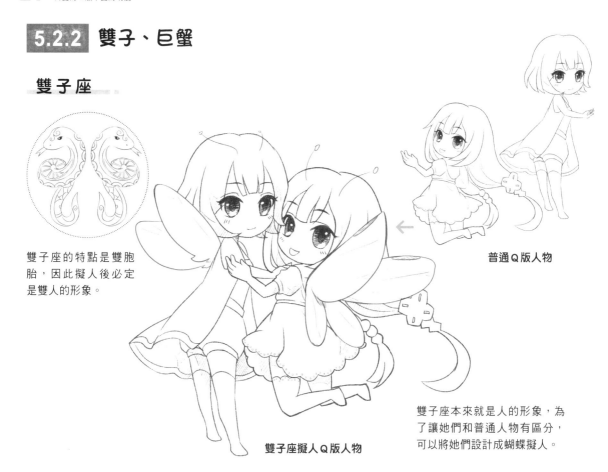

雙子座的特點是雙胞胎,因此擬人後必定是雙人的形象。

雙子座擬人Q版人物

普通Q版人物

雙子座本來就是人的形象,為了讓她們和普通人物有區分,可以將她們設計成蝴蝶擬人。

巨蟹座

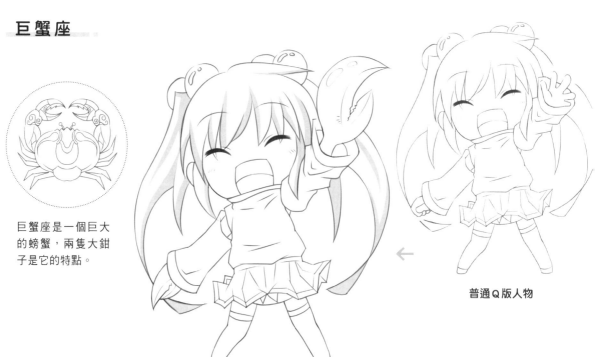

巨蟹座是一個巨大的螃蟹,兩隻大鉗子是它的特點。

巨蟹座擬人Q版人物

普通Q版人物

將人物的手改變成巨蟹鉗子,使人物看上去更具有巨蟹座的特點。

5.2.3 獅子、處女

獅子座

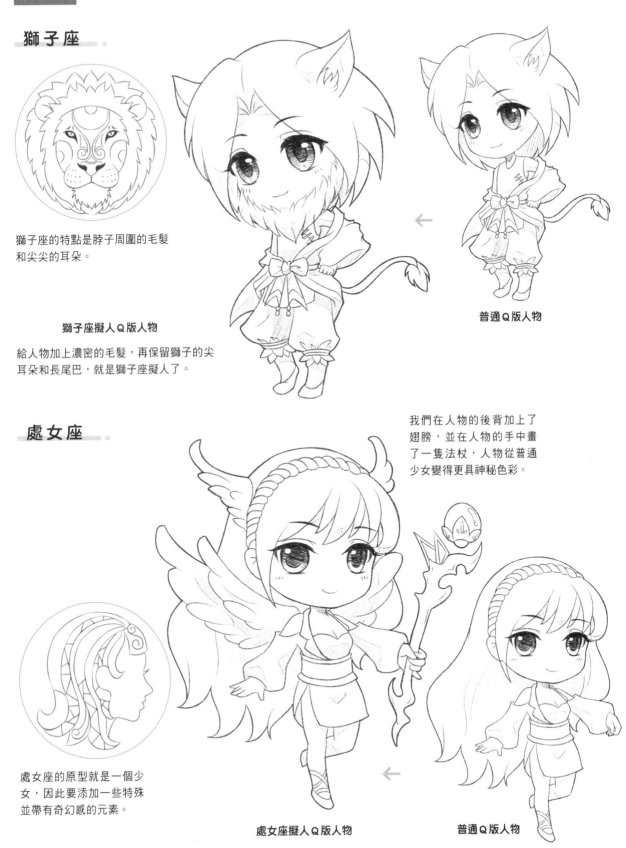

獅子座的特點是脖子周圍的毛髮和尖尖的耳朵。

獅子座擬人Q版人物

給人物加上濃密的毛髮，再保留獅子的尖耳朵和長尾巴，就是獅子座擬人了。

普通Q版人物

處女座

我們在人物的後背加上了翅膀，並在人物的手中畫了一隻法杖，人物從普通少女變得更具神秘色彩。

處女座的原型就是一個少女，因此要添加一些特殊並帶有奇幻感的元素。

處女座擬人Q版人物

普通Q版人物

5.2.4 天秤、天蠍

天秤座

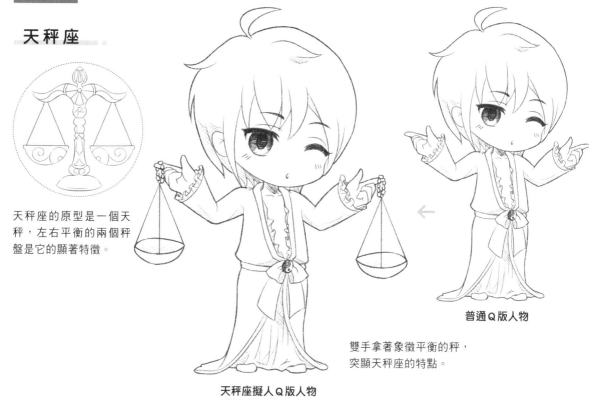

天秤座的原型是一個天秤，左右平衡的兩個秤盤是它的顯著特徵。

普通Q版人物

雙手拿著象徵平衡的秤，突顯天秤座的特點。

天秤座擬人Q版人物

天蠍座

天蠍座是一個大蠍子，和巨蟹座一樣都有巨大的鉗子，但是天蠍的蠍尾更能代表它。

蠍子座擬人Q版人物

給人物加上天蠍長長的尾巴和大大的蠍鉗，整體看上去更華麗、妖艷，比較符合天蠍座的特點。

普通Q版人物

5.2.5 射手、摩羯

射手座

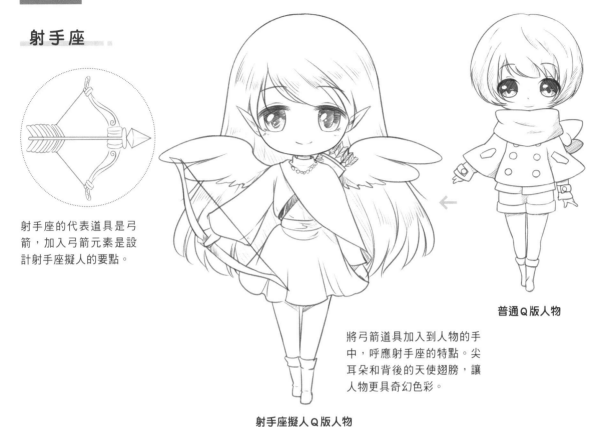

射手座的代表道具是弓箭，加入弓箭元素是設計射手座擬人的要點。

將弓箭道具加入到人物的手中，呼應射手座的特點。尖耳朵和背後的天使翅膀，讓人物更具奇幻色彩。

射手座擬人Q版人物

普通Q版人物

摩羯座

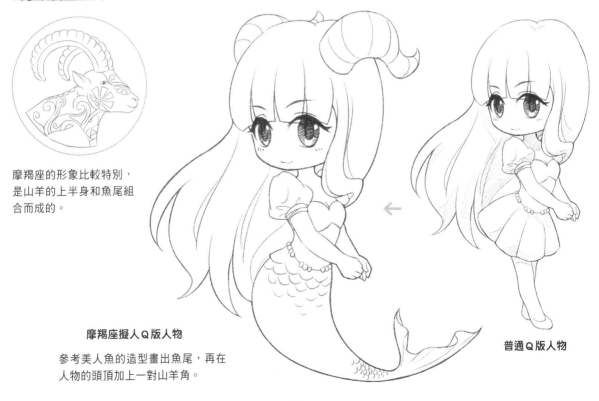

摩羯座的形象比較特別，是山羊的上半身和魚尾組合而成的。

摩羯座擬人Q版人物

參考美人魚的造型畫出魚尾，再在人物的頭頂加上一對山羊角。

普通Q版人物

5.2.6 水瓶、雙魚

水瓶座

水瓶座的原型是一個正在倒水的瓶子，瓶和水都是它的特徵，要抓住這兩點。

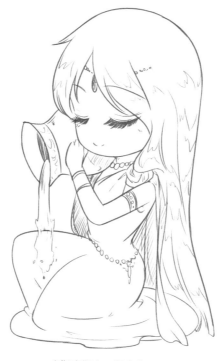

水瓶座擬人Q版人物

頭髮加入了水的光澤，手中的水瓶和星座呼應，表現出原星座的元素特點。

普通Q版人物

雙魚座

雙魚座是游動的魚的形狀，加入魚的特徵是繪製雙魚擬人的要點。

普通Q版人物

雙魚座座擬人Q版人物

將人物與魚的特徵結合後繪製出的人魚可以體現雙魚座的特點。

5.3 萌且有趣的百變造型

5.3.1 同一個人的百變造型

「美少女戰士」這類變身漫畫中,角色往往會變化成和平常完全不同的狀態。角色也因此而具有了不一樣的魅力,下面就讓我們為同一個角色來設計不同的變身狀態吧。

2 頭身女性的百變造型

女性的髮型和裝扮樣式較多,我們可以著重從這兩點入手去表現不同的造型。

小魔仙

可愛的中學生

辛苦的女僕

桃花源的仙女

辛勤的教師

異世界的貓女

105

2 頭身男性的百變造型

男性受髮型局限，造型較女性少一
些，這時我們可以利用人物職業來尋
找變裝方向。

未來戰警

上班族中的精英

山林中的大俠士

神奇的魔術師

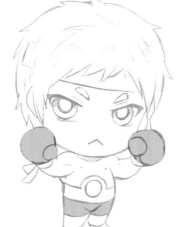

拳擊運動員

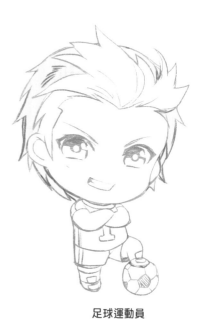

足球運動員

3 頭身女性的百變造型

校園美少女

3頭身的女性人物可以更多地展現一下身
材變化。成熟的造型會更適合她們。

可愛的鄰家小妹

幹練的女白領

千金貴婦

宮廷皇妃

3 頭身男性的百變造型

大學生

3頭身的男性人物顯得更沉穩一些，
設計溫文爾雅的形象更適合他們。

名偵探

民國文人

體育老師

吸血貴族

5.3.2 職業造型，看我的百變人生

通常，一個人物的造型不會萬年不變，多樣的造型可以塑造出更多的人物形象，下面就讓我們來看看同一個人物的不同職業變裝秀吧！

帥氣的機長

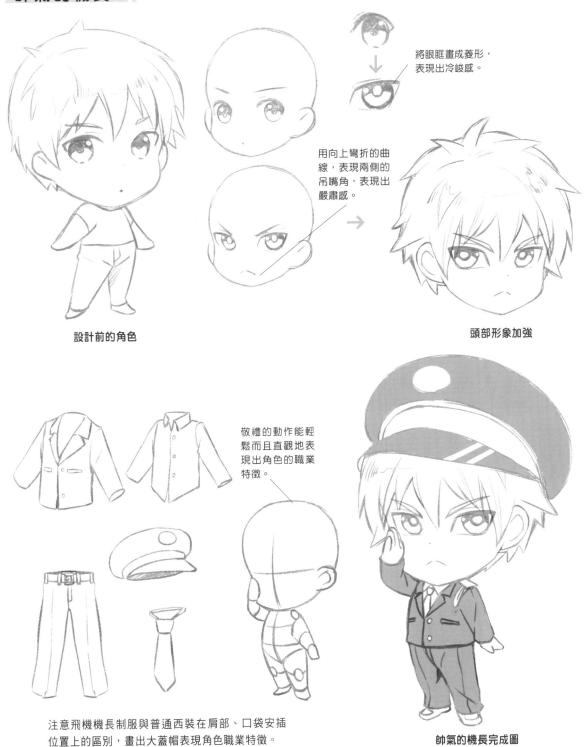

將眼眶畫成菱形，表現出冷峻感。

用向上彎折的曲線，表現兩側的吊嘴角，表現出嚴肅感。

設計前的角色

頭部形象加強

敬禮的動作能輕鬆而且直觀地表現出角色的職業特徵。

注意飛機機長制服與普通西裝在肩部、口袋安插位置上的區別，畫出大蓋帽表現角色職業特徵。

帥氣的機長完成圖

溫柔的護士姐姐

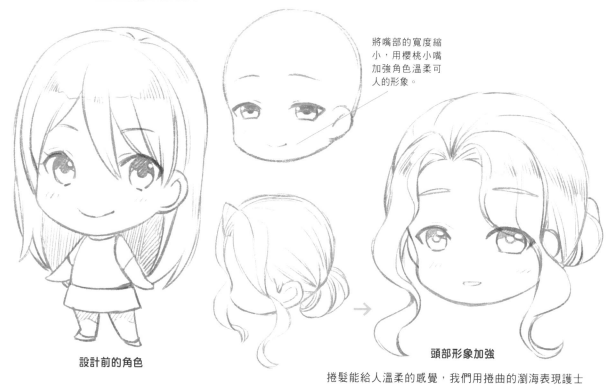

將嘴部的寬度縮小,用櫻桃小嘴加強角色溫柔可人的形象。

設計前的角色

頭部形象加強

捲髮能給人溫柔的感覺,我們用捲曲的瀏海表現護士柔美的形象,腦後的束髮同時給人以幹練的感覺。

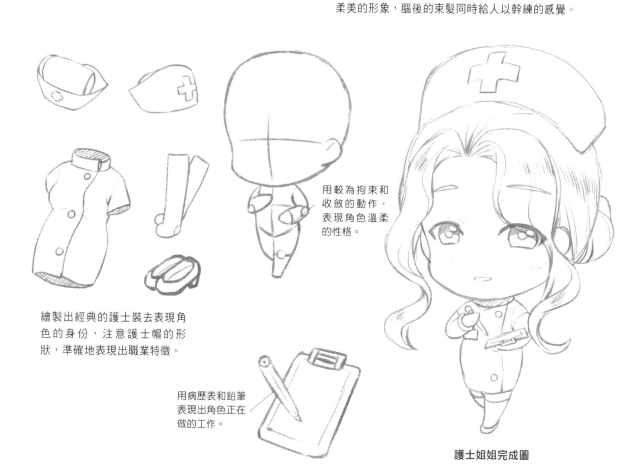

繪製出經典的護士裝去表現角色的身份,注意護士帽的形狀,準確地表現出職業特徵。

用較為拘束和收斂的動作,表現角色溫柔的性格。

用病歷表和鉛筆表現出角色正在做的工作。

護士姐姐完成圖

淘氣的小惡魔

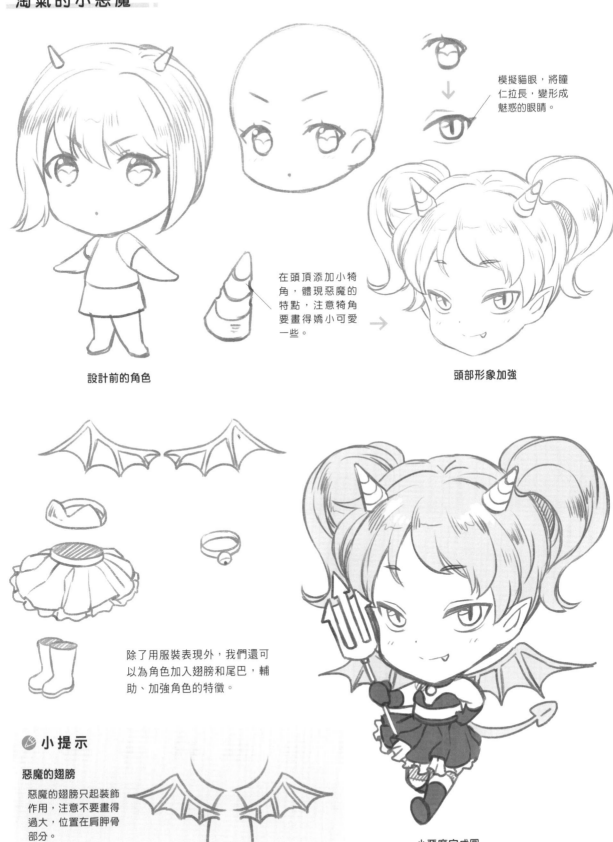

模擬貓眼，將瞳仁拉長，變形成魅惑的眼睛。

設計前的角色

在頭頂添加小犄角，體現惡魔的特點，注意犄角要畫得嬌小可愛一些。

頭部形象加強

除了用服裝表現外，我們還可以為角色加入翅膀和尾巴，輔助、加強角色的特徵。

小提示

惡魔的翅膀

惡魔的翅膀只起裝飾作用，注意不要畫得過大，位置在肩胛骨部分。

小惡魔完成圖

正義的戰士

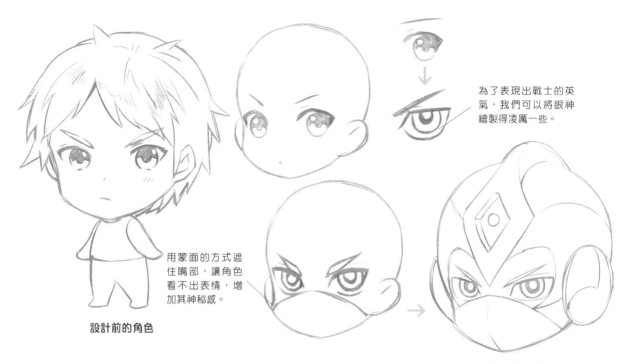

為了表現出戰士的英氣，我們可以將眼神繪製得凌厲一些。

用蒙面的方式遮住嘴部，讓角色看不出表情，增加其神秘感。

設計前的角色

頭部形象加強

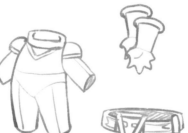

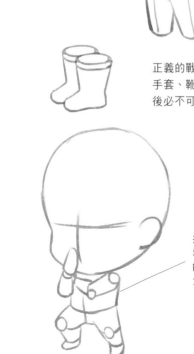

正義的戰士多穿著緊身衣，手套、靴子和腰帶則是變身後必不可少的元素。

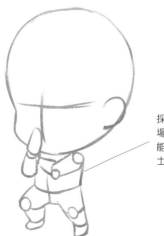

採用正義使者登場的固定姿勢，能直觀體現出戰士的正義感。

正義的戰士完成圖

CHAPTER 6

挑戰漫畫創作
其實很簡單

6.1 構圖的小妙招

構圖方法，實際上就是各種元素在畫面中的擺放方法。利用構圖我們可以平衡畫面，突出重點等。

6.1.1 完美的黃金分割

黃金分割是非常有名的畫面分割方式，也是我們最常用的畫面分割方式。採用這種方式構圖，能最低限度地保證畫面的飽滿與和諧。

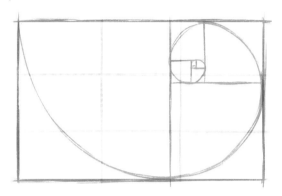

黃金螺旋

這是黃金分割最基礎的構造，是在畫面中按照黃金比率無限分割形成的螺旋線，我們只要知道其概念即可。

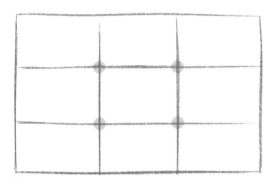

簡化後的黃金分割—九宮格

將黃金螺旋落在畫面上的點進行整理，形成了九宮格，將重要內容畫在九宮格的四個交叉點上。

一副單純的風景畫，天地相交的線條最為重要，這條線落在九宮格的下橫線上，會讓畫面顯得更沉穩。

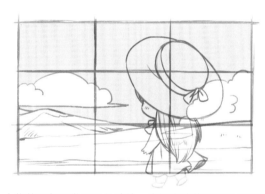

人物的頭部通常是視覺重點，我們應該將這個部分落在九宮格的交叉點上。

將人物加入畫面。

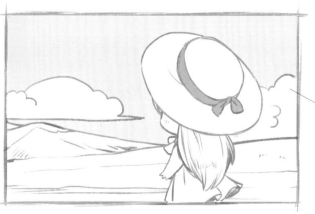

這樣構圖後，整個畫面會產生協調的美感。

黃金分割設計的畫面

6.1.2 穩固的三角形

三角形在幾何學中是一個非常穩定的圖形,這個圖形在藝術畫面中能帶來視覺上的穩重感覺。

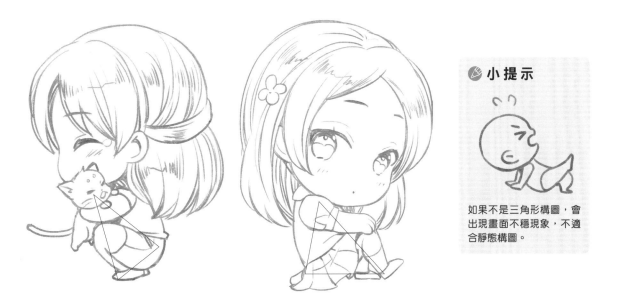

小提示

如果不是三角形構圖,會出現畫面不穩現象,不適合靜態構圖。

Q版人物頭部較大,因此我們將三角形構圖的重點放在角色身體上。

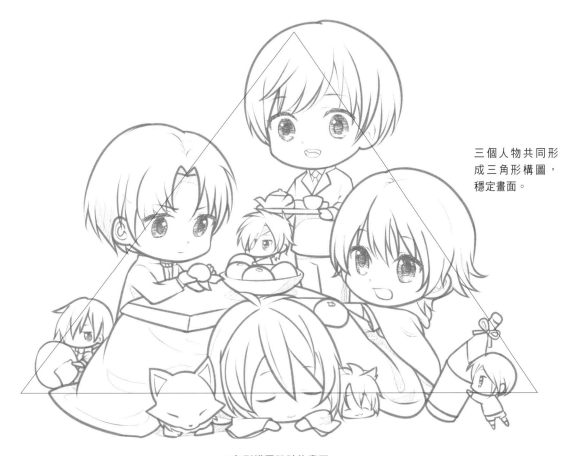

三個人物共同形成三角形構圖,穩定畫面。

三角形構圖設計的畫面

6.1.3 流暢的S形

S形線條是一種較為隨意的線條，這種線條給人以流動的感覺，能傳達出畫面的靈活性。

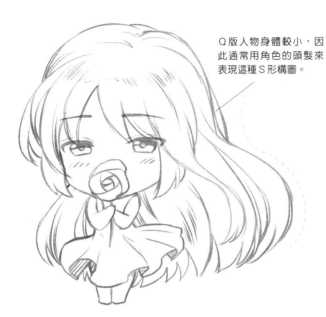

Q版人物身體較小，因此通常用角色的頭髮來表現這種S形構圖。

頭身比較大的人物，我們可以直接用身體表現出S形構圖。

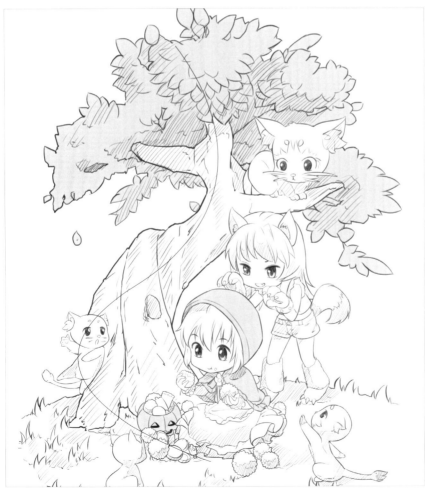

S形構圖設計的畫面

多個人物和樹木一起組成了S形的構圖，避免了Q版人物過小的問題。

6.1.4 飽滿的圓形

圓形的輪廓完美圓潤，通常給人以完整的感覺，在構圖的時候我們也可以借助圓形輪廓來構建出完整又和諧的畫面。

畫面中的三個角色共同組成了一個圓形，三人的臉部處在圓的中心位置，是讀者視線主要關注的地方。

也可以用鏡像的方式來表現完整感，形成圓形構圖。

可以借助頭髮來補足角色之間的空隙，讓構圖更接近圓形，這樣能傳達出一種兩人之間有某種羈絆的感覺。

圓形構圖設計的畫面

6.2 從畫面的取捨開始

畫面中可能存在很多元素，我們需要通過刪減來選擇主體元素並將它凸顯出來。

6.2.1 特寫與全身的取捨

畫面像攝像機的鏡頭，不同焦段的鏡頭會給畫面的最終效果帶來不同影響，不同畫面要傳達的內容也有很大的不同。

全身畫面

特寫畫面

全身畫面通常主要用於表現人的位置和正在幹什麼，用於傳達角色所處的環境。

特寫畫面注重臉部的刻畫，線條也比較纖細，通常用於傳達人的情感。

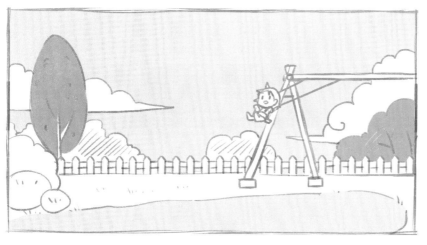

注重場景的畫面通常用於重點交代角色所處的環境，人物的位置也比全身畫面更為直觀。

注重場景畫面

🖌 **小 提 示**

構思畫面時首先要考慮好這一畫面所要傳達的內容，根據構思選擇畫面。

6.2.2 Q版的透視表現

透視可以幫助我們表現出畫面中的立體感和空間感。Q版雖然經過簡化和縮小，但是也是有立體感和空間感的。
常見的透視法則，如兩點透視、三點透視等都適用於Q版漫畫中。

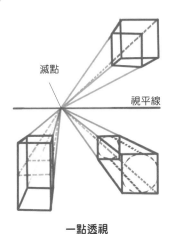

一點透視

一點透視是最簡單的透視原理，
空間中的物體的延長線都會相交
於視平線上的一點。

兩點透視

兩點透視是物體兩面交界線朝向
正前方時，兩面的延長線分別相
交於視平線上的兩個點。

三點透視

三點透視是在俯視角度或是仰視
角度下，物體的透視情況。

畫出一個俯視人物

將長方體分成
三格，每一格
代表了一個頭
長，也就是三
頭身長度。

運用三點透視的原理，先畫出一
個俯視角度下的長方體。

在長方體的內部畫出人物的結構
圖，注意透視下人物的身體形變。

細化出草稿。

完成！

119

6.2.3 空間感的展現

除了前面講到的透視法則外，我們還可以運用近大遠小的方法來表現畫面的空間感。

近距離

當兩個人物之間離得比較近的時候，人物的大小是相同的，人物之間沒有什麼距離感的表現。

遠距離

當兩個人的距離變遠以後，處在遠處的人物會更小一些，這時畫面的空間感被拉大了。

近大遠小只是一種比較簡單的說法，實際上我們在確定人物具體的大小時，還是要遵循透視法則。

6.3 主題——單幅作品的關鍵

6.3.1 萬聖節奇妙夜

想要畫好萬聖節的奇妙場景，就必須要瞭解萬聖節的相關元素，可以尋找一些富有童話感的設定。

糖果是萬聖節最甜蜜、也必不可少的元素。

蓬鬆的帶有荷葉邊與蝴蝶結的小洋裝，是塑造可愛形象的利器。

提燈的萬聖節少女姿勢

富有小惡魔色彩的兜帽斗篷，極具萬聖節的氛圍。

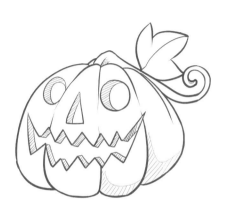

挖空的南瓜燈，是萬聖節中十分重要的道具。

十字架和魔法書，會為場景增添許多魔幻氛圍。

燃燒的鬼火，可作為點綴、渲染奇異的氛圍。

水平的視平線能夠給人安定的感覺，最大限度表現少女的平靜可愛。

靜靜地掛在天上的弦月，能夠點明正處在萬聖節夜晚的時間點。

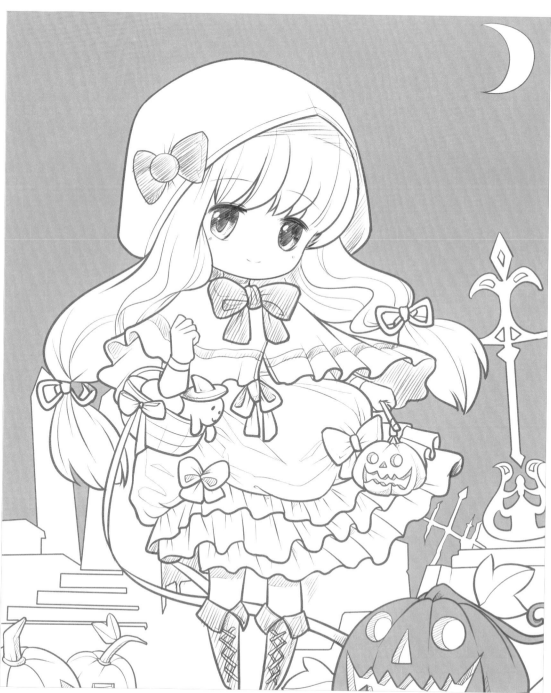

6.3.2 花與少女

單人的少女插圖，需要根據人物的屬性與特點，將最合適的素材組合起來，這樣一來，人物便會十分可愛並富有特色了。

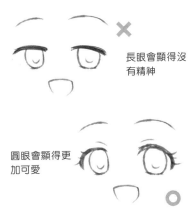

長眼會顯得沒有精神

圓眼會顯得更加可愛

天真開朗的五官表情，能將人物可愛的特徵發揮到極致。

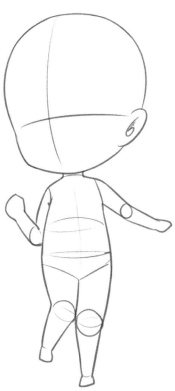

俏麗的少女小跑姿勢

披肩短髮和雙馬尾的組合，最是俏皮可愛。

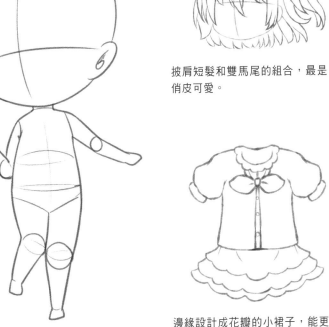

邊緣設計成花瓣的小裙子，能更好地凸顯少女氣質，並讓造型更華麗。

小小的圓頭單鞋，可以突顯人物的乖巧。

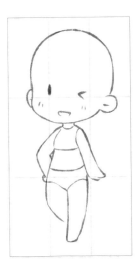

人物處於中心，完整展示全身的構圖，最能突出人物主體。

三葉草　　　　　蒲公英

四葉草　　　水滴和飛舞的種子

添加上各種元素，讓畫面顯得更加豐富，更具意境美。

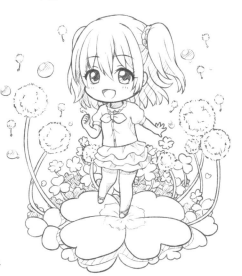

將周圍的植物放大，利用這種現實中沒有的誇張比例突現Q版的可愛。

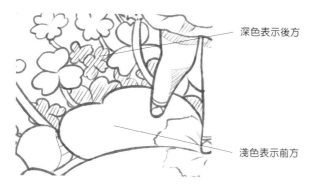

深色表示後方

淺色表示前方

複雜的場景中，可以用不同的深淺表現出層次關係。

蒲公英的邊緣可以用小的線段去表現它的毛絨質感。

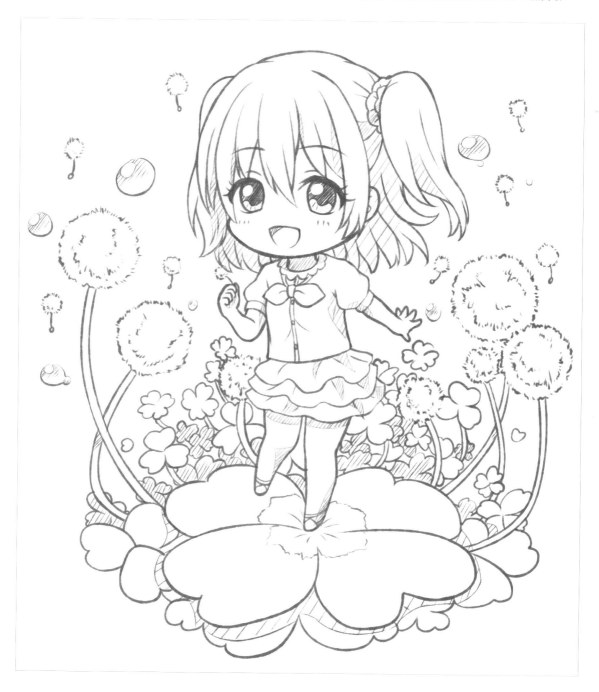

6.3.3 悠閒茶會

隨著文化的發展，如今，茶會逐漸變為大家一起吃糕點、品茶飲的悠閒聚會。在繪製茶會場景時，要注重表現出一種怡然悠閒的氛圍。

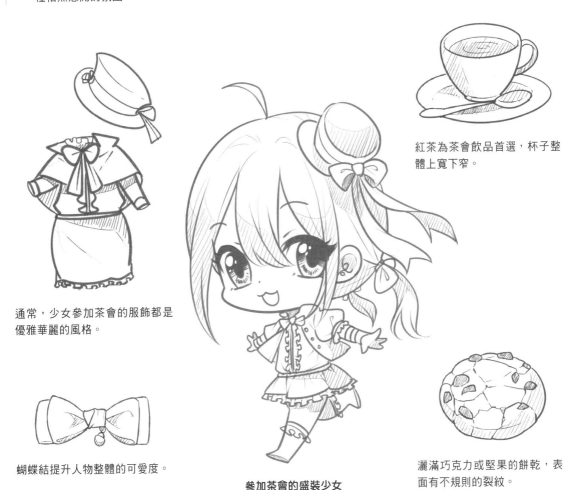

紅茶為茶會飲品首選，杯子整體上寬下窄。

通常，少女參加茶會的服飾都是優雅華麗的風格。

蝴蝶結提升人物整體的可愛度。

灑滿巧克力或堅果的餅乾，表面有不規則的裂紋。

參加茶會的盛裝少女

將人物與物體的對比誇張化，縮小人物，增加奇妙感。

趴著的姿勢十分悠閒，微微翹起的腿更加俏皮可愛。

手持紅茶，翹腿坐著的姿勢十分優雅，與趴姿形成對比。

增加奶油、水果和其他裝飾物，茶會的甜蜜感十足。

在托盤周圍添加其他水果，豐富畫面。

用顏色不同的網點為畫面物體增添不同的質感。

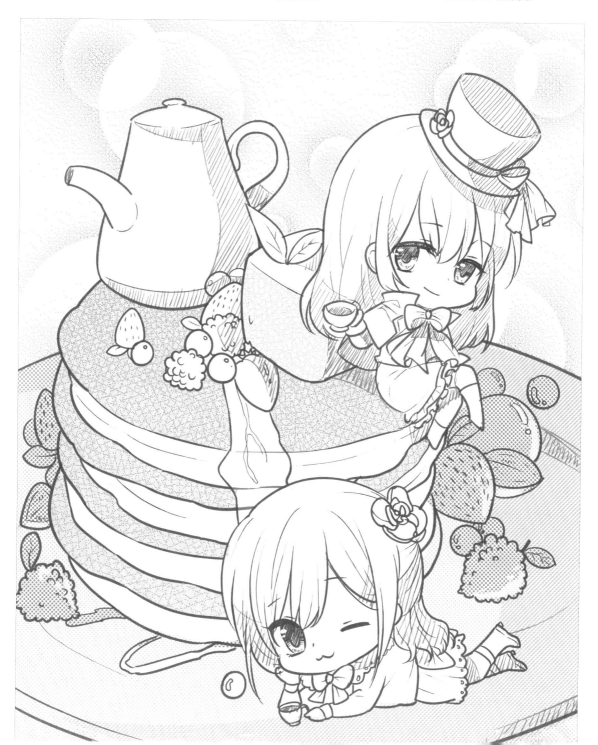

6.4 趣多多的四格小漫畫

6.4.1 考慮每一格的作用

四格漫畫只有四格，因此每一格都非常重要，下面就來瞭解一下吧！

「起」就是四格的第一格，需要大致交代事情的開端等。

「承」是承接的意思，繼續深入劇情，吸引讀者閱讀。

轉：山頂

承：上山

結：下山

起：山腳

劇情發展的「山」

「轉」是整個故事的高潮部分，或者是劇情的轉折點。

「結」是指整個故事的結尾，要讓讀者知道這個故事結束。

整個故事的情節要像在爬山一樣，從山腳到山頂慢慢發展，並在下山時迅速收尾。

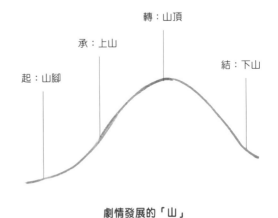

讀者在閱讀四格漫畫的時候，順序會沿著Z字形軌跡，所以布局故事時沿著這個順序來，不然會讓讀者無從下手。

6.4.2 構思的重要性

將單獨的人物畫面表現成故事,需要用劇情來串聯,因此對劇情的構思是非常重要的。四格漫畫的情節較為精煉短小,我們可以用到一定的構思技巧。

角色的剖析

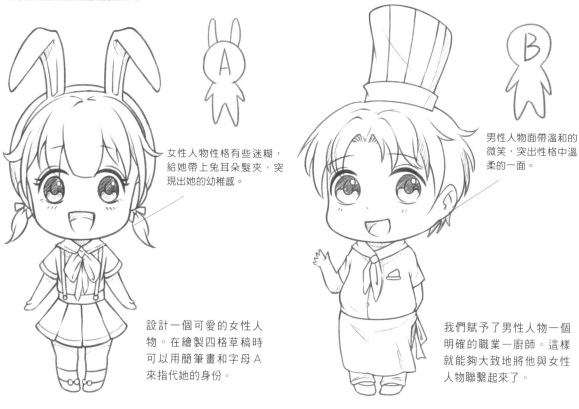

女性人物性格有些迷糊,給她帶上兔耳朵髮夾,突現出她的幼稚感。

男性人物面帶溫和的微笑,突出性格中溫柔的一面。

設計一個可愛的女性人物。在繪製四格草稿時可以用簡筆畫和字母A來指代她的身份。

我們賦予了男性人物一個明確的職業—廚師。這樣就能夠大致地將他與女性人物聯繫起來了。

設計故事的雛形

大致設想故事所發生的場景。這裡就需要結合人物的身份了,兩個角色一個是少女,一個是廚師,那麼很自然的,他們應該相遇在甜品店裡。

兩人出現了互動,可以是購買食物、預定蛋糕等。

少女驀然離開。本來應該是開心的購物體驗,為何卻空手而回呢?這裡便是劇情的轉折。

最後在店內傳出對話,用完整的敘述來結束故事,給讀者一個交代。

6.4.3 將故事裝入格子

有了基本的故事雛形之後，我們就可以細化人物，將整個故事裝入到我們的四格中了。

畫出大致的草稿。將人物的特點表現得鮮明些，特別是表情和動作部分，讓人物與整個劇情能夠完美地結合在一起。

細化人物的細節，繪製出服裝和五官。這裡我們可以適當添加一些文字，更清楚地表現整體場景。

小提示

對話框的妙用

雲朵對話框，表達軟綿綿的語氣。

爆炸對話框，表達強烈的語氣。

橢圓對話框，普通敘述時使用。

多邊形對話框，畫外音的時候使用。

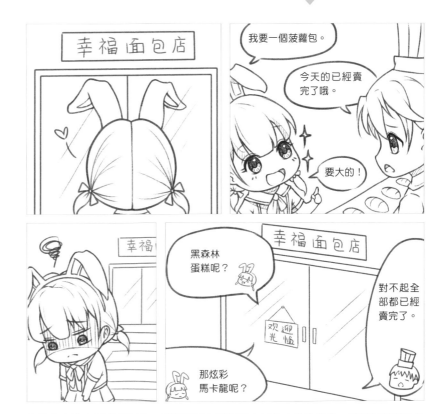

在沒有人物出現的畫面中，我們可以在對話框中加上人物的頭像，用來表現說話的人物是誰。

6.5 故事讓人物有了生命

故事是串聯人物和事件的紅線，能反映角色的特徵，進而讓人物更加鮮活。

6.5.1 可怕的轉學生

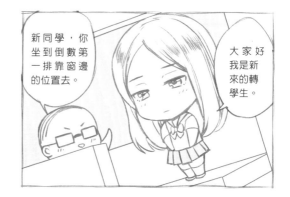

班級上新來了一個轉學生，這個轉學生長得很可愛，老師安排她入座。

轉學生被老師安排坐在了男主角旁邊，男主角很高興，向轉學生打招呼。

男主角突然被轉學生打了一拳。（這裡分鏡角度太普通，沒有氣勢。）

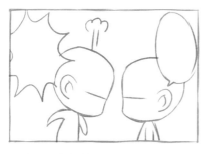

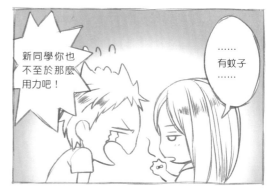

原來是男主角臉上有蚊子，解開謎底，故事就完結了。

設定人物和情節

勇者的形象如果太富
有正義感,難免不太
適合搞笑的情節。

→

我們將勇者形象分為
兩段,平常階段保持
正義形象,耍寶階段
的臉部畫得更接近於
死腦筋的書呆子。

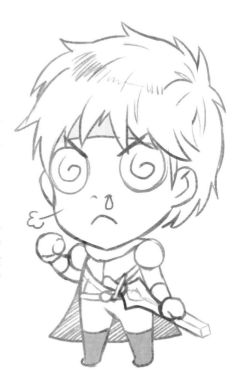

魔王可以在基
礎形象上再加
以強化,如頭
部的犄角可以
更鋒利一些。

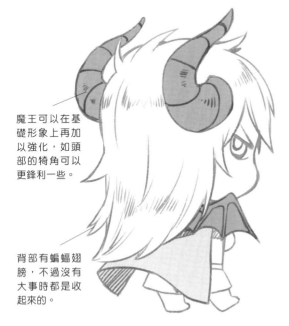

背部有蝙蝠翅
膀,不過沒有
大事時都是收
起來的。

考慮到劇情需要,為魔王設計了一個小跟班──小鬼,保
持了魔王寡言少語的形象,又能起到吐槽的作用。

| 充滿正義感的勇者與邪惡的魔王鬥爭的故事。 | → | 勇者並非為了正義而戰,只是為了挑戰魔王而不停地向魔王發起戰爭。 | → | 或許魔王本身並不願意被勇者打擾平靜的生活。 | → | 勇者是一個一味找魔王挑戰的呆子。魔王能力很強,不用太費工夫就能趕走這個煩人的勇者。 |

情節的變動走向

 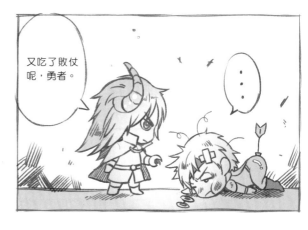

魔王打敗了勇者，但並沒有殺害勇者，暗示魔王並不是十惡不赦，兩者的關係更像是在比較能力。

 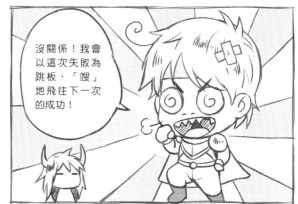

勇者向魔王宣揚自己毫不氣餒的決心，並用「飛往成功」這個詞做比喻。

 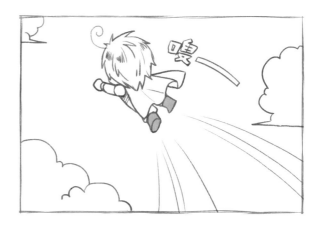

沒想到作為人類的勇者竟然因為一句「飛往成功」的比喻真的飛走了，得到了出其不意的效果。

 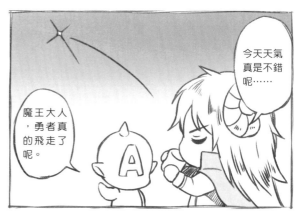

小鬼對勇者非人類的行為進行吐槽，故事完結。

6.5.3 體弱多病的員工

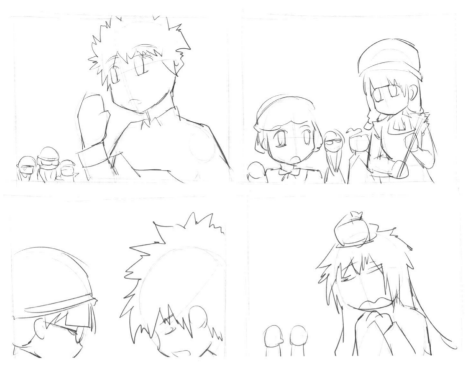

多人的畫面中，我們需要考慮布局和空間關係。這裡我們將主體人物放大，這樣即使在沒有什麼場景的畫面中，依然能展現出空間感和距離感。

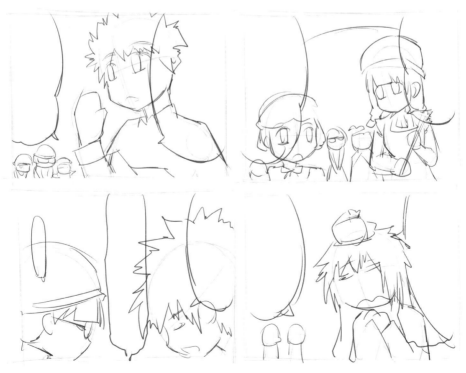

在畫面中加入對話框。因為人物比較多，就需要斟酌對話框的大小和位置了。太大的對話框會遮擋畫面，太小的對話框又不夠寫完文字。

開始勾線，勾線中除了一般的線條外，我們還需要畫一些表現人物狀態的線條。比如表現臉上紅暈的斜線，表現人物情緒低落的豎線等。

最後添加文字，並使用塗黑和灰度來表現出畫面中的層次感。遠處的次要人物可以塗上灰色，讓他們和明亮的主體人物有所區分。

6.5.4 難以捉摸的同學

豎排的四格漫畫，閱讀順序是從上到下，第一格需要設計故事的起因。

第二格中加入兩個新人物，並畫出她們的互動，推進劇情的發展。

這裡設計了一個人物的臉部特寫，可以更細緻地刻畫人物情緒，帶出故事的高潮和轉折點。

最後用開頭的兩個人物作為結束，以呼應開篇，讓整個故事更完整。

描線並加入文字。標點符號的運用可以增強語氣，讓人物的情緒更突出。

用放射線把人物的表情突顯出來，讓人物興奮喜悅的情緒更加飽滿。

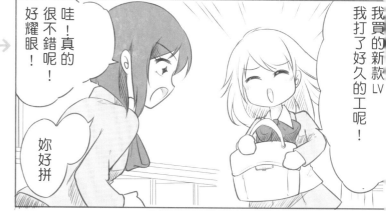

在人物的背景中採用了塗黑的表現方式，將上一格的高漲情緒一下子就拉低了，為故事的轉折做出呼應。

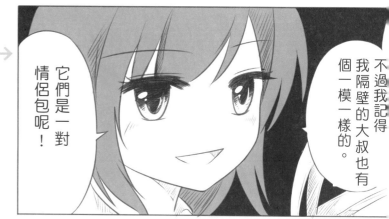

滿頭的黑線和爆炸對話框，增加了畫面趣味，讓故事的結尾顯得生動。

CHAPTER **7**

綜合大案例

7.1 馬戲團魔術師

馬戲團的魔術師是一類以表演魔術，並使人見證不可思議之事的職業。魔術師的服裝有魔術帽、魔術棒及黑色禮服等，常用的道具有白鴿和卡牌等。

美少年

Q版漫畫中的魔術師，大多為可愛的美少年。

魔術禮帽

魔術禮帽多為黑色，具有一定的高度，以便藏放道具。

白鴿

白鴿是魔術師常用道具之一，適當的圓潤線條可使它更可愛。

魔術禮服

黑色外套搭配內部馬甲，領口處繫有蝴蝶結，帥氣可愛。

魔術棒

魔術棒稍細，大小均勻，為修長圓柱體，多為黑白兩色。

魔術師大多在馬戲團中表演，那麼馬戲團中經常會出現哪些元素呢？讓我們一起來瞭解一下。

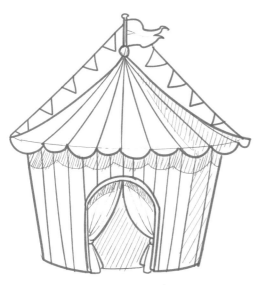

馬戲團帳篷

帳篷為馬戲團表演的常見元素，頂部多為圓錐狀。

氣球

五彩繽紛的氣球給馬戲團增添歡樂氛圍。

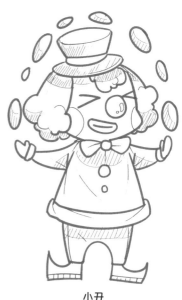

小丑

小丑臉部畫了很濃的妝，鼻子上戴有圓形小球。

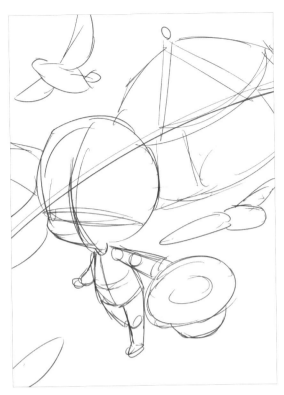

1 畫出草稿，根據草稿定出人物的動作，同時根據角度確定大致的背景。

2 細化草稿，人物手持魔術禮帽，身穿禮服。每一隻白鴿根據動作與透視角度的不同，都有所變化。

3 根據臉部十字線定出眉眼的大小與耳朵，同時繪製出人物臉型與微微上翹的頭髮。

4 用排線細化出人物的瞳孔顏色。

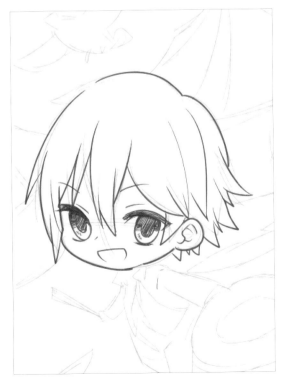

5 用小圓點和弧線簡單畫出鼻子和嘴巴。

6 開始繪製人物的衣服，根據草稿勾出人物向後微擺的外套，並添上可愛的蝴蝶結。

7 繪製人物的內層馬甲，注意馬甲的角度應與外套保持一致。

8 添上人物的褲子與鞋子，注意褲子有一定的皺褶弧度。

9 因為俯視的緣故，魔術師手握的魔術棒有一定的透視。

10 禮帽帽檐呈橢圓狀，帽身由於被帽檐遮擋，只露出一部分。

11　勾出兩隻主要的白鴿，右側白鴿因透視而看起來扁平。

12　畫出遠處帳篷，並添上三角形花邊、半圓形大門。

13　擦除草稿，補充眼睛高光、彩帶、翅膀與花紋等細節。

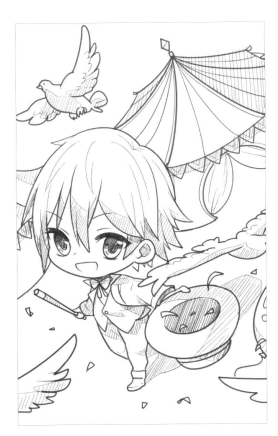

14　根據人物場景的前後關係，用排線表示陰影。因為頸部下方與帽子內部較暗，線條偏黑偏硬。

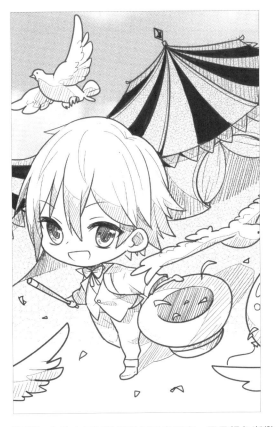

15　在後方用網點紙貼表現出天空，再用顏色漸變的網點貼帳篷和地面，塗黑帳篷花紋，拉開層次。

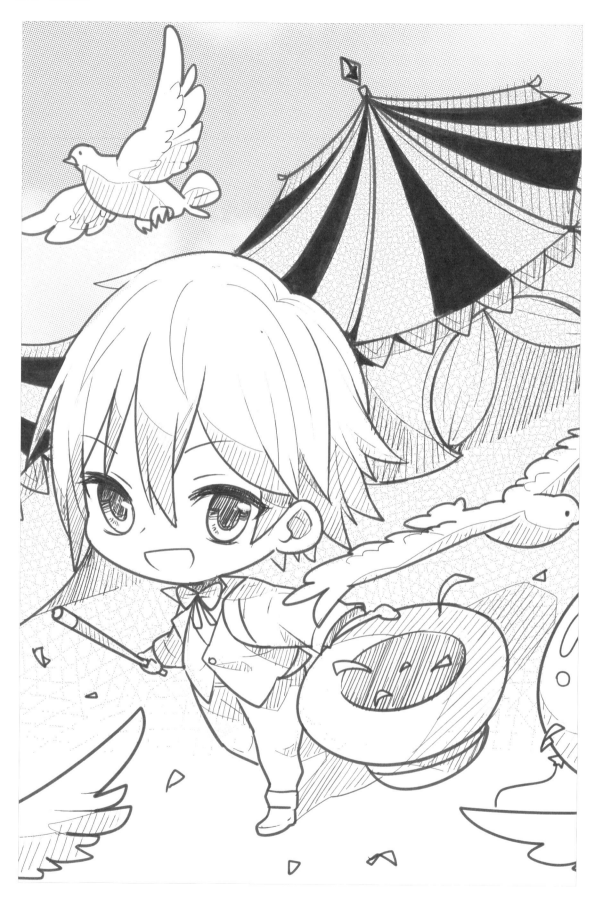

7.2 我的青丘閨蜜

狐仙是狐狸擬人化後的形象，具有狐狸的耳朵、尾巴等特徵，同時又具備了少女的可愛。

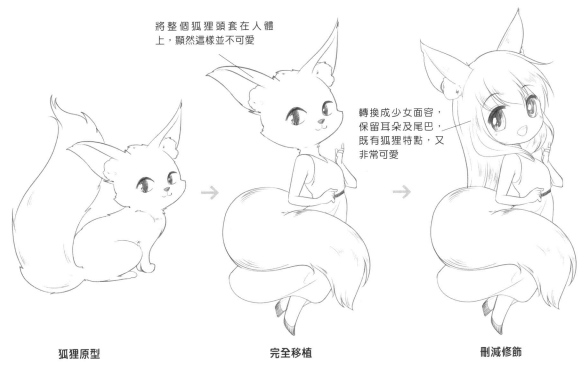

將整個狐狸頭套在人體上，顯然這樣並不可愛

轉換成少女面容，保留耳朵及尾巴，既有狐狸特點，又非常可愛

狐狸原型　　　　　　　　完全移植　　　　　　　　刪減修飾

在繪製作品之前，我們先來瞭解一下擬人的思路。首先我們要抓住擬人對象的特點，然後我們要選擇性的將這些特點添加在人物身上。比如狐狸的擬人，我們可以提取耳朵、尾巴這些特點，但是狐狸嘴巴這種表現在人身上不好看的，我們就不需要了。

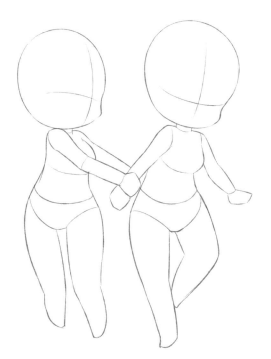

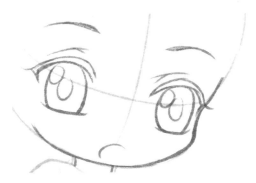

2 根據臉部十字線的位置，畫出眼睛。這裡先勾出眼睛的輪廓，先不考慮細節部分。

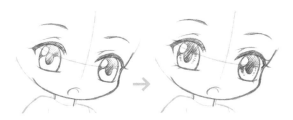

1 繪出人物的結構圖，由於是雙人構圖，我們需要注意兩個人之間的互動。

3 將瞳孔塗黑，留出高光，並在眼角的位置畫出一些睫毛。虹膜部分用排線表現出漸變。

143

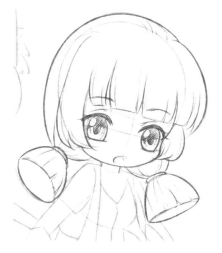

4 繪製出人物的頭髮。Q版的頭髮可以簡潔化處理，無須繪製過多的髮絲。

5 繪製出人物的身體部分。服裝的邊緣線條可以畫得粗一些。

6 配件上增加一些不同的紋理，讓它的質感與服裝區分開。

8 開始繪製另一個人物。另一個人物是狐狸的擬人，耳朵上有一些毛髮。我們可以用細碎的線條表現。

7 畫出人物的下半部分，服裝上的轉折用了一些弧線處理，讓它看起來更Q。

9 畫出頭髮，髮絲用流暢的曲線表現。

10 服裝屬於輕薄的質地，可以貼合身體的輪廓。

12 在人物的腳下面畫上一些飛濺的水花,明確人物所在的環境。

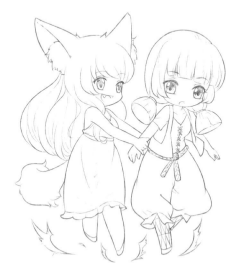

11 Q版的鞋子可簡化,用一個月牙形表現即可。

13 清除掉草稿中殘留下來的多餘線條,再加深一下人物的邊緣輪廓線,完成線稿的繪製。

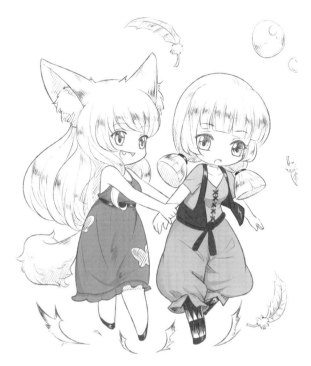

14 頭髮上用小的線段表現出頭髮的光澤,增強頭髮質感。

15 裙子上面填加了一些灰度,讓整個畫面的層次感更豐富。

16 在背景中加入一些飛舞的羽毛,填充一下過於空白的背景部分。

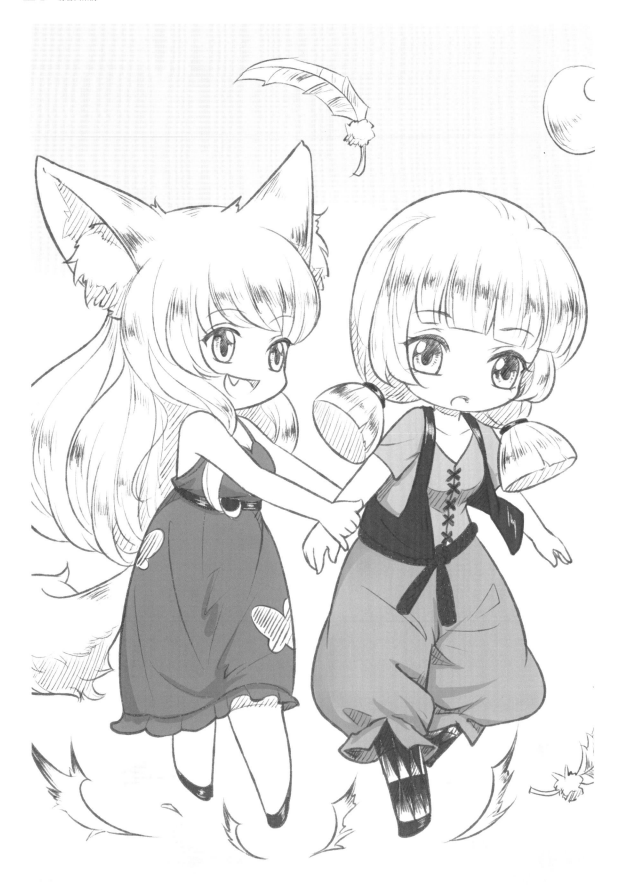

Q版頭像

少女動作

少年動作

Q版古風

角色設定

雙人組合

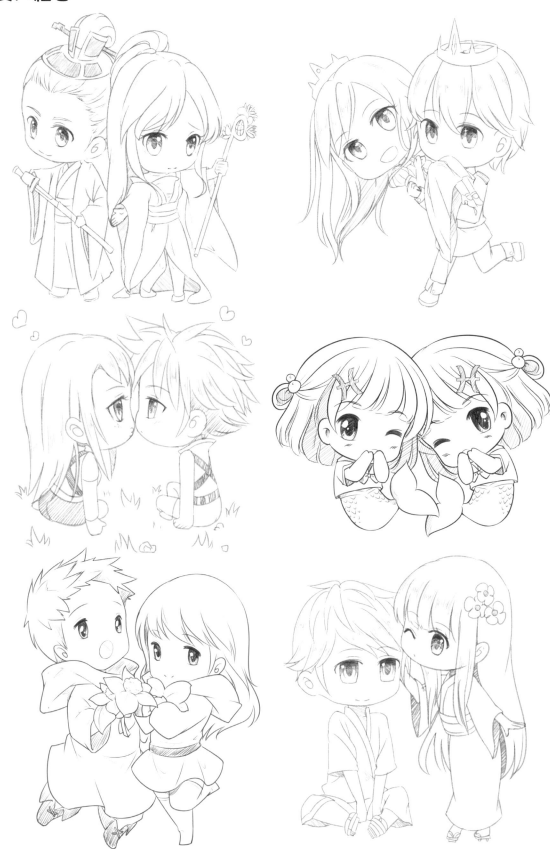

多人組合

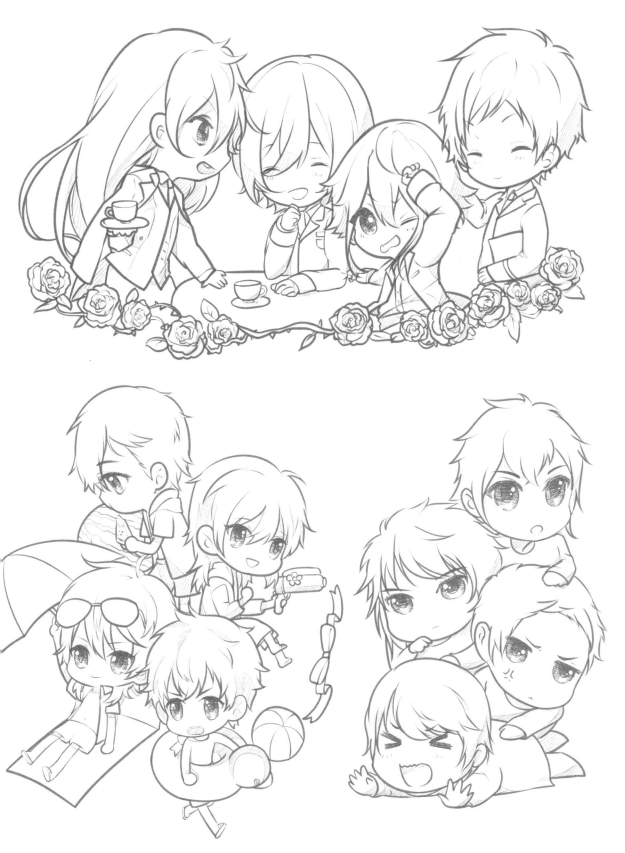

道具

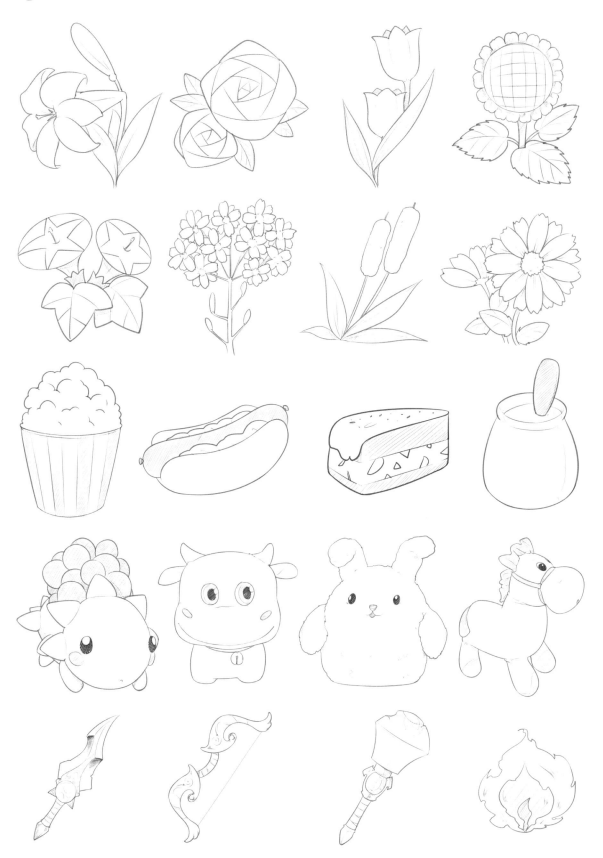

動物

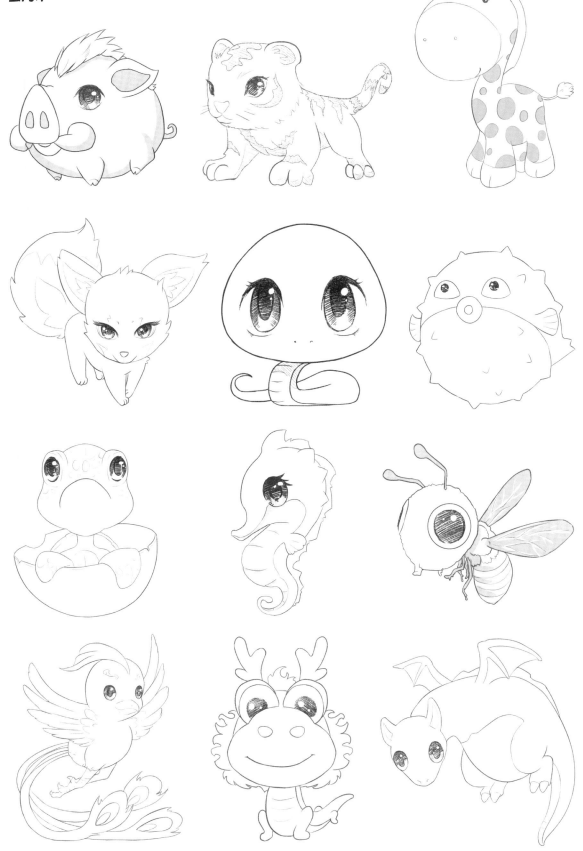

場景

單幅插畫

新手快看！
零基礎Q版漫畫入門

出　　　　版／楓書坊文化出版社
地　　　　址／新北市板橋區信義路163巷3號10樓
郵 政 劃 撥／19907596 楓書坊文化出版社
網　　　　址／www.maplebook.com.tw
電　　　　話／02-2957-6096
傳　　　　真／02-2957-6435
作　　　者／噠噠貓
校　　　對／邱怡嘉
港 澳 經 銷／泛華發行代理有限公司
定　　　價／320元
初 版 日 期／2020年8月

國家圖書館出版品預行編目資料

新手快看！零基礎Q版漫畫入門／噠噠貓
作. -- 初版. -- 新北市：楓書坊文化,
2020.08　面；公分

ISBN 978-986-377-607-9 (平裝)

1. 漫畫　2. 繪畫技法

947.41　　　　　　　　109007712